一起來學手寫英文藝術字

Creative Lettering and Beyond

各種寫字練習＋藝術字體＋手作應用
讓你靈感源源不絕，寫出美麗的英文藝術字

作者
蘿拉‧拉曼德（Laura Lavender）、蓋比‧柯肯多（Gabri Joy Kirkendall）
蕭娜‧潘契恩（Shauna Lynn Panczyszyn）、茱莉‧曼沃林（Julie Manwaring）

譯者
方慈安、陳思穎、簡捷

遠流出版公司

一起來學手寫英文藝術字
Creative Lettering and Beyond

作　　者　蘿拉·拉曼德（Laura Lavender）
　　　　　蓋比·柯肯多（Gabri Joy Kirkendall）
　　　　　蕭娜·潘契恩（Shauna Lynn Panczyszyn）
　　　　　茱莉·曼沃林（Julie Manwaring）
譯　　者　方慈安、陳思穎、簡捷
總 編 輯　汪若蘭
執行編輯　陳思穎
行銷企畫　高芸珮

發 行 人　王榮文
出版發行　遠流出版事業股份有限公司
地　　址　104005 台北市中山北路一段11號13樓
客服電話　02-2571-0297
傳　　真　02-2571-0197
郵　　撥　0189456-1
著作權顧問　蕭雄淋律師

2016年5月1日　初版一刷
2023年5月1日　二版二刷
原價新台幣　350 元
有著作權·侵害必究
ISBN 978-957-32-8869-5
遠流博識網 http://www.ylib.com　E-mail: ylib@ylib.com
（如有缺頁或破損，請寄回更換）

FSC 混合產品 源自負責任的森林資源的紙張 FSC™ C016973 www.fsc.org

國家圖書館出版品預行編目(CIP)資料

一起來學手寫英文藝術字：各種寫字練習+藝術字體+手作
應用　讓你靈感源源不絕，寫出美麗的英文藝術字 / 蘿拉.拉
曼德(Laura Lavender)等作；方慈安, 陳思穎, 簡捷譯. -- 初版.
-- 臺北市：遠流, 2016.05
　面；　公分
譯自：Creative lettering and beyond
ISBN 978-957-32-8869-5(平裝)

1.書法美學 2.美術字

942.194　　　105001196

目錄

前言 Introduction

不論是創意英文字或彩飾字母，美麗的英文藝術字都很適合書寫或繪圖。只要一枝鉛筆、沾水筆、粉筆、或是畫筆，就可以把二十六個小小的字母，轉化為令人讚嘆連連的創意作品！

本書收錄各式各樣充滿創意的點子與習作，還有容易上手、有分解步驟的小單元，內容涵蓋不同風格與媒材，包括沾水筆、水彩、不透明水彩、粉筆、電燒筆，甚至連數位工具也可以！每個點子、習作和單元的說明都非常簡單明瞭，並有精美插圖讓你尋找靈感。書中的示範作品是由四位才華洋溢的英文藝術字專家提供，只要照著步驟，你也能夠把自己的親筆字跡變成藝術作品、信箋、禮物，或是各種創意小物。

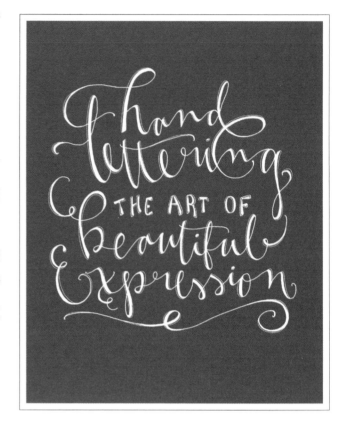

在英文藝術字的世界裡，字型的規則不必特別遵守，你可以自由調整每個字母、每個單字，盡情挑戰與嘗試，一邊練習，一邊發展自己獨特的風格與技巧。所以，不妨讓你的想像力恣意馳騁，不管你喜歡什麼風格的字型，想要充滿創意、俏皮古怪、流暢優美、或是別具個性──都隨你高興！手寫藝術字就像其他藝術創作一樣，需要經過練習，假如你寫出來的第一個字不盡如意，持續寫下去就對了，過不了多久，不論是曲線、樣式、形狀，一定都會下筆自然如流水。

請跟著書中的藝術字單元好好練習，再配合穿插其中的有用小撇步，很快的，你就會發展並精通屬於自己的風格。快點動動腦發揮創意吧！一切正要開始呢！

如何使用本書 How to Use This Book

本書特別設計許多小單元、創意提案跟習作，教你學會寫英文手寫字，並運用美麗的手寫字體做出藝術作品、禮物、居家裝飾，還有更多東西。這些手作作品需要的材料，都可以在你家附近的手工藝品店、你最喜歡的美術社、五金材料行買到。本書分成四大部分：

· 現代英文書法字
· 手繪藝術字
· 板書
· 創意手作小物

每個章節都介紹了一些工具和材料，教你把手寫字應用在不同的媒材上，另外還有一系列創意提案、習作跟分解步驟單元，幫助你創作出獨特的作品。此外也有實用的獨門小撇步，鼓勵你多方嘗試，提供你靈感，而書中穿插空白練習頁，讓你可以實驗新技巧，或是試試新點子。

準備好開始了嗎？翻開下一頁，開始來寫漂亮的英文手寫字吧！

歡迎來到新天地！我熱愛手寫字，很高興你也會喜歡手寫字。這一章要教你怎麼用沾水筆來寫現代英文書法字，還有怎麼玩出樂趣。

學會寫出美麗的英文字，會帶來很大的成就感，包括筆尖滑過紙張的聲音；字母和裝飾線那流暢的曲線；當然了，還有實用性，因為可以在日常生活中大大運用。

這章要教的書法字風格，我稱之為「摩登復古」，我自己的字也可以歸在這一類。這種字體是以傳統英文書法為基礎，但並沒嚴格遵守傳統鋼筆字的寫法，比如銅版體（Copperplate）跟史賓塞體（Spencerian）。這種風格是受到早年的英文書法大家所啟發，但骨子裡是現代的，你也可以透過掌握這種寫法，獨創一種寫字風格。

獨創？沒錯！學習這種英文書法的技法，能夠幫助你發展屬於你的優雅風格，那是別人學不來的。

來，開始吧！
Let's get started, shall we?

開始前的準備 Getting Started

在一頭栽進英文手寫字的藝術之前，要先掌握寫出漂亮字體的三大基本功：一、工具；二、技巧；三、筆畫。

工具 Tools

寫英文書法字需要以下幾種基本工具：筆尖、筆桿、墨水、紙。有些美術用品價格不菲，但請務必在你可以負擔的範圍內，選擇品質最好的用品，這絕對值得，因為品質不好的用具往往也很難寫。如果不知道如何挑選，有個好方法是每種各買一點，試試看哪種最適合你。

夾痕

筆尖

本章要教你練習的字體，需要使用尖頭的筆尖，稱為細尖。細尖是用有彈性的金屬製成，筆頭非常尖利。寫字的時候，筆尖受到壓力，前端的夾痕就會岔開，製造出或粗或細、令人喜愛的漂亮線條。細尖的款式五花八門，有些特別尖銳，有些特別硬，有些極有彈性，最好多買幾種回來試，看哪種用得最順手。

筆桿

我寫字時習慣用斜桿，這種筆桿前端裝筆尖的插槽是傾斜的。銅版體和史賓塞體一定要用斜桿，因為寫這兩種字體的時候角度要非常斜，最斜可達五十五度角！寫字時，筆尖裝在金屬插槽上的角度非常重要，你可以變換筆尖安裝的角度，或是握筆的斜度，實驗看看怎麼寫比較好。如果筆尖角度不對，尖端會刮到紙張，這樣不但畫不出優雅的線條，還會留下墨斑或污痕。記得做好心理準備，在你慢慢習慣用細尖寫字的過程中，難免會弄得滿紙墨漬，不過持續練習就對了！

斜桿

墨水

寫書法就要有墨水！你家附近的美術社架上應該可以找到，我個人推薦黑色墨水，通常黑色寫出來質感最好。在大部分美術社應該找得到琳瑯滿目的墨水，但不見得每一種都適合細尖，你可以試試不同種類，找出你的最愛。除此之外還有各式各樣墨水，我們稍後再介紹。我最喜歡的墨水是日本墨、胡桃墨水、壓克力墨水。

紙張

寫沾水筆書法，選紙是非常關鍵的一環。紙的表面一定要夠滑順，否則纖維就會卡在筆尖夾痕上，害你沾得滿手墨水，弄得到處都是。表面粗糙的手工紙，還有紙質較厚、有紋路的紙，儘管賞心悅目，卻不適合用沾水筆寫字。美術社一般都會賣好幾種不同紙張，記得一定要選書法或插畫專用紙。就像買其他用具一樣，最好每種紙各買幾張，試試看哪種你最喜歡。我的最愛是平滑的銅版紙、磅數輕的插畫用紙、磅數輕的細面（熱壓）水彩紙。

用具何處尋

上述提到的工具都是英文書法字專用用具（尤其是筆尖跟筆桿），不見得各地美術社都有賣。
如果你在家裡附近的美術社找不到，不妨去網路商城購買。

技巧 Techniques

寫英文書法字的訣竅在於力道和角度。寫字時，在筆尖施加的力道不同，會使線條產生粗細變化；握筆的角度則能讓你寫出優雅的斜線，勾勒出字母的形狀。

握筆方式

筆尖的移動方向，一定要順著字母的筆畫書寫方向。想要把字寫得漂亮好看、粗細有致，訣竅在於對筆尖施了多少力。因為筆尖有彈性，所以力道越大，筆尖夾痕岔得越開，線條就越粗；相對的，力道越小，線條就越細。

▲筆尖輕輕順著夾痕的方向移動，可以減少紙上的墨漬。

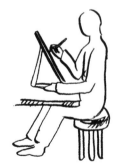

─ 小技巧 ─

留意一下你對筆施了多少力，還有你握筆握得有多緊。如果你練習完之後手會痛，就表示你握筆的方式錯了。握筆要輕，下筆的力道則要溫和。

正確坐姿

寫書法的坐姿不容小覷，我每隔一段時間就會自我檢查坐姿，確定自己沒有駝著背伏在桌上。記得要時不時停下來，檢查自己的坐姿。

要維持良好坐姿，有以下幾個小技巧：

- 雙腳在地，背部挺直，放鬆手臂和肩膀，頭部與脖子呈直線。
- 使用桌上型畫架，或是拿一塊書寫板靠在桌沿，與桌面呈四十五度角，這有助於保持背部挺直。
- 手部靈活移動，不要固定在同一個地方。

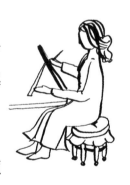

正確！

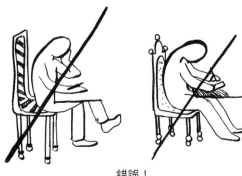

錯誤！

墊張保護紙

就算只是練習，也要在手下面墊張紙片。手天生會出油，這些油漬可能會妨礙墨水流動，弄得紙上斑斑點點的。試試看墊撲克牌或其他表面光滑的紙片，方便你的手移動。

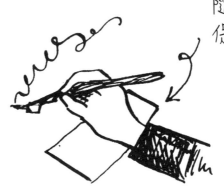

隨時墊著
保護紙！

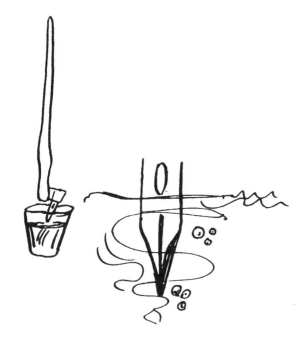

筆尖清潔與保養

寫字時，定時清潔筆尖是很重要的。筆尖一髒就更容易磨損（尤其是特定墨水），也較容易造成墨跡噴濺或暈開。不論是精準的線條，或是飽滿的弧線，都需要乾淨的筆尖才能寫得好。

每寫幾句話，就把筆尖浸到水中，輕輕攪一下，把筆尖洗淨，接著用不起毛的毛巾擦乾。我習慣在桌上擺幾塊舊布，用來擦筆。

更換筆尖

筆尖沒辦法陪你過一生，一旦出現磨損，或是夾痕彎曲、分岔，就表示該換了。使用新筆尖前，務必將之清潔乾淨，有些新筆尖表面會覆上一層防鏽物質，雖然可以保護筆尖，卻不易上墨。

設置練字桌

安排一個適合練字的地方。光源要位於慣用手的對面，才不會在紙上照出一道陰影，墨水和工具放在慣用手的另一側，以免墨滴到紙上或是打翻。如果你是右撇子，你的練字桌配置方式如右圖；如果你是左撇子，全部反過來就行了。

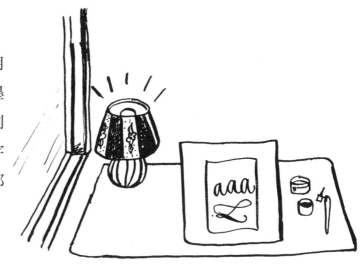

11

筆畫 Strokes

筆尖移動的方向，必須和字的角度一致。如果在紙上用不自然的角度硬寫，可能會使夾痕卡到紙的紋路，產生墨斑。

▼以下是小寫字母a的圖解寫法。畫出字母a的圓弧時，筆尖夾痕的方向要和字母的斜度一致，這樣就能寫出漂亮的字母，不會造成墨漬。

上提、下壓

拇指施力技巧有個通則可循：筆畫往下時略加施力，往上時則輕輕滑過。

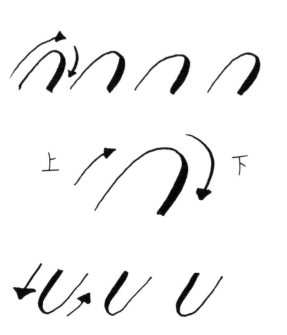

上　下

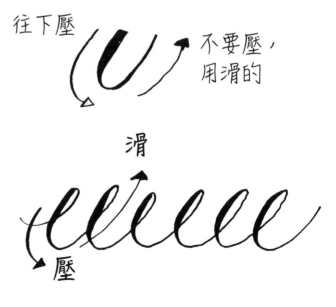

往下壓　不要壓，用滑的

滑

壓

壓跟滑的運用

12

線條粗細

把粗、細筆畫結合在一起時，轉換要順。你可以練習畫圈圈，來增進粗細轉換技巧。

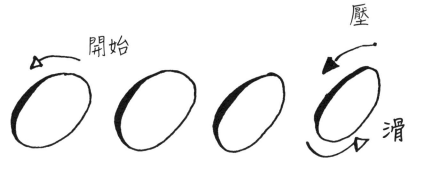

開始 壓 滑

這裡太用力了

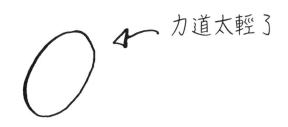

力道太輕了

筆畫練習 Practicing Strokes

動手嘗試這一章的習作之前,先花點時間把筆畫練流暢、將粗細轉換練得更順。你可以用右邊的空白頁練習,也可以另外拿紙來寫。記得握筆姿勢要舒適,練習紙從頭到尾都擺在正前方,不要歪到一邊。

謹記以下幾點:

- 留意你寫字的角度,還有力道大小。
- 盡量使筆尖夾痕的方向與字的角度一致。
- 總體而言,筆畫向下時要施力,往上時則輕輕帶過。
- 每條細線條都要差不多細,粗線條也要差不多粗。
- 最重要的是,保持放鬆、自由揮灑——而且要好好享受樂趣!

注意：本書所用紙張可以用沾水筆書寫，但是字跡可能會稍微暈開。

動手寫字母 Creating Letters

練習過字的形狀和筆畫，接下來就進入最好玩的部分——字母！我們會先練習如何寫斜體草寫，這種字型可說是以銅版體和雕刻體（Engrosser's Script）為基礎，看起來比較正式。等你熟練之後，我們再練習更隨意的直體字。開始吧！

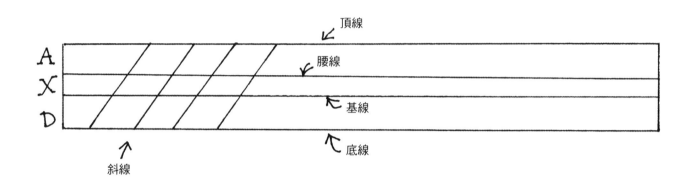

我們先用有輔助線的紙來練習寫字母。這些輔助線分成三個區塊，中間區塊是字母的主體，像 d 和 b 這類比較高的字母，上伸部分會一路延伸到最上方的頂線；像 p 和 y 這類字母的下伸部分，則延伸到最下方的底線。

> ── 小技巧 ──
>
> 寫英文書法字的時候，
> 不要心急，慢慢來，記
> 得要在每個字母之間都
> 留下充裕的空間。

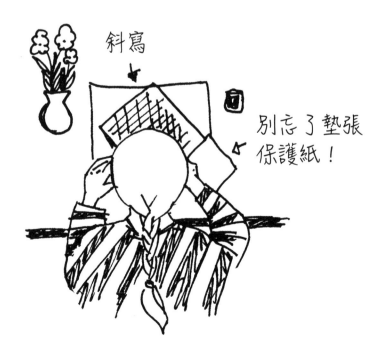

斜線 Slant Line

斜線的角度，就是寫字母用的角度。就像前面提到的，盡量使筆尖的方向和斜線一致，還有讓斜線盡量朝著你。

暖身一下！

小寫 Minuscules

練習寫字母的時候，盡可能讓每個筆畫的力道相同，筆畫之間的空白也相同，這樣一來，同一個字母看起來就會近乎一模一樣。曲線盡量平順——動作要輕、要流暢。

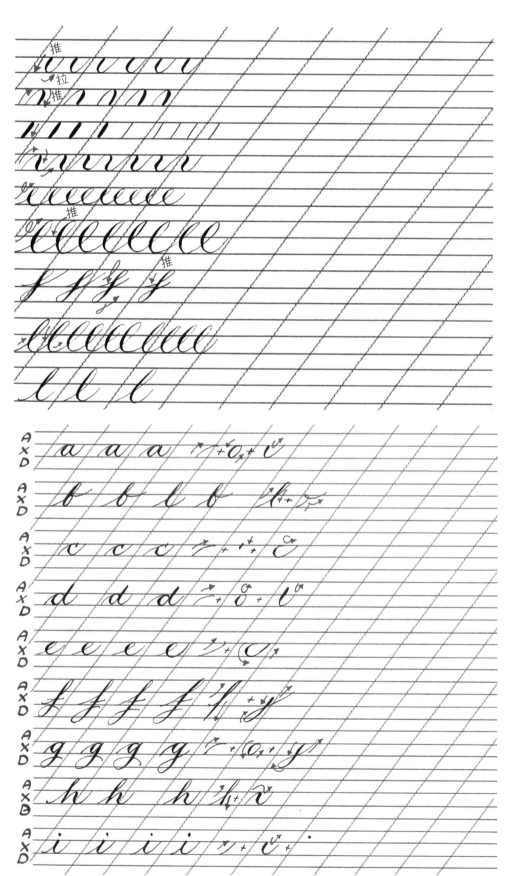

箭頭的方向就是下筆時要推或拉的方向，記得向下的筆畫要輕輕推，向上的筆畫則用拉的。

每條粗線最好保持一樣寬，細線也一樣細，看起來才有一致性。注意每個字母上的橢圓或圓形，試著讓它們維持差不多大小。

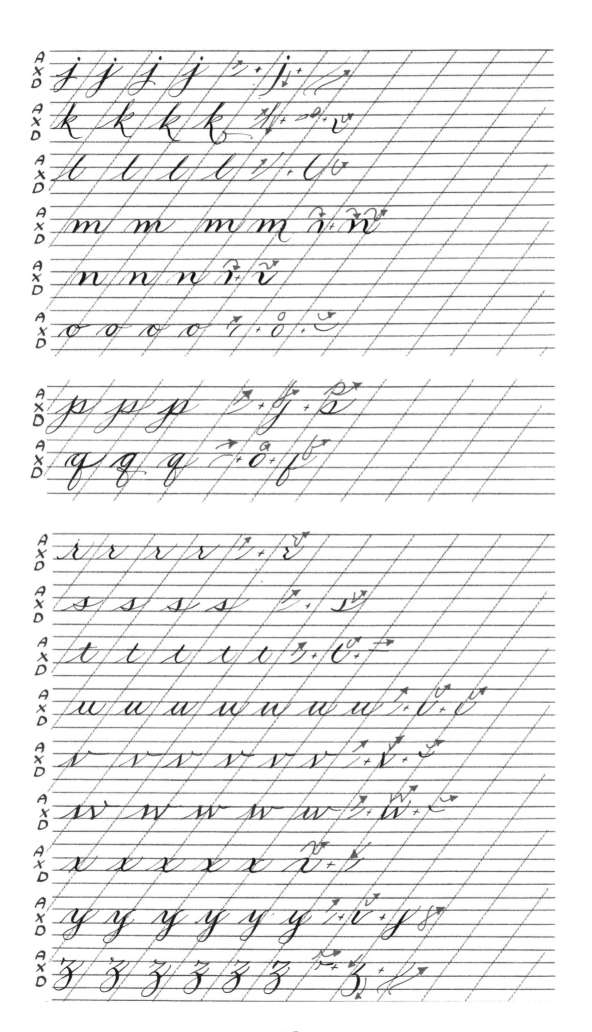

同類型字母 Letter Groups

練習草寫小寫字母時，可以一邊寫字，一邊注意形狀、結構類似的字母，仔細觀察這些相似的形狀，盡量讓它們寫起來不會差太多，這樣會讓你的筆跡整體看起來更流暢、平順。

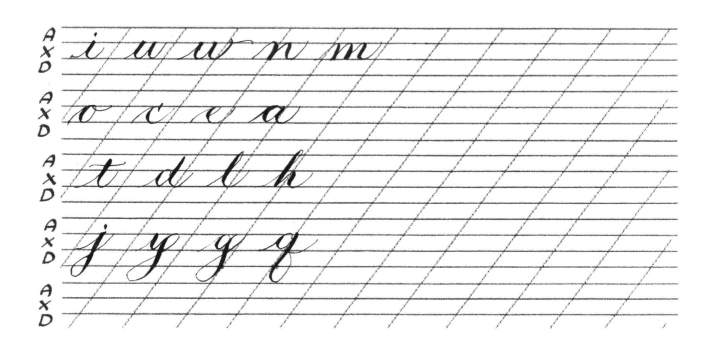

告訴你一個好點子：先用銳利的鉛筆練習！鉛筆一樣可以創造或粗或細的筆畫（雖然效果不如沾水筆明顯），又不必擔心留下墨痕，而且寫起來非常順暢、輕鬆，讓人很有成就感。記得筆畫要往下推、往上拉。

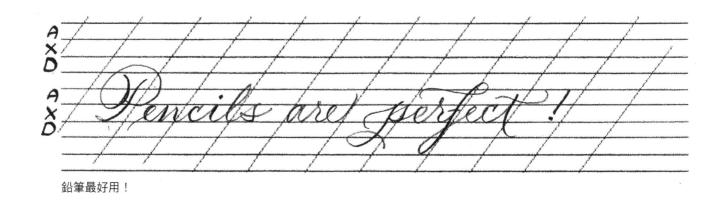

鉛筆最好用！

在這裡
練習！

大寫 Majuscules

開始寫大寫之前，先練習以下這幾種筆畫。掌握這些線條的書寫技巧，會讓你的大寫字更流暢美麗！

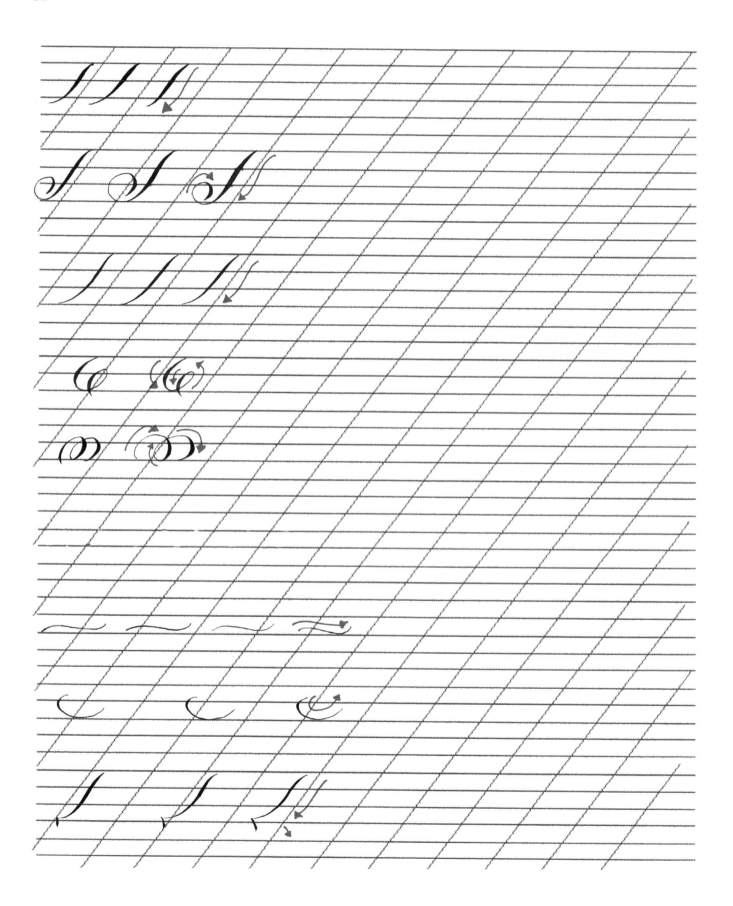

練習大寫的時候，筆尖的移動要力求平順，每一筆都像流水一樣，自然地連到下一筆。筆畫順序請照著圖例中的箭頭，記得筆畫的通則：往下推、往上拉。

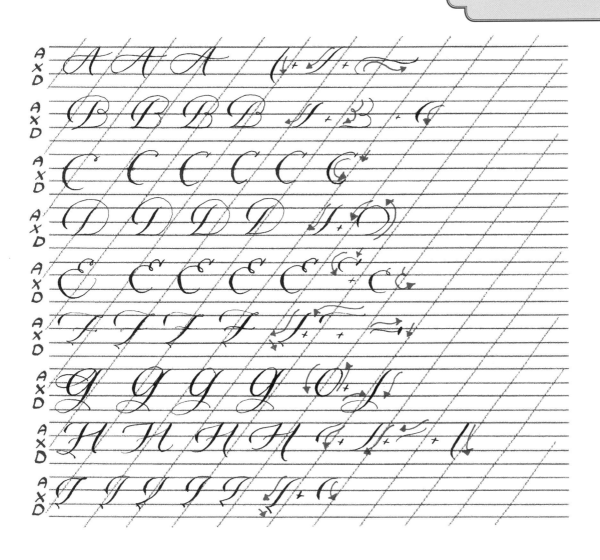

修整字跡 *Tidying Your Letters*

不喜歡字母某個部分寫出來的樣子嗎？現在挽救還來得及！趁著紙上墨跡未乾，用筆尖小心地把還沒乾的墨水勾勒成想要的樣子，記得先確認一下筆尖沒有沾太多墨水。你可以用這招，把筆畫尾端畫得方方正正、調整筆畫的粗度、或是把抖動的線條跟不平整的地方拉直。這樣就無懈可擊了！

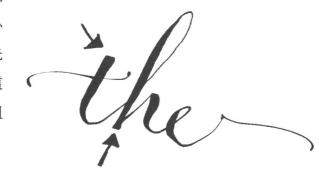

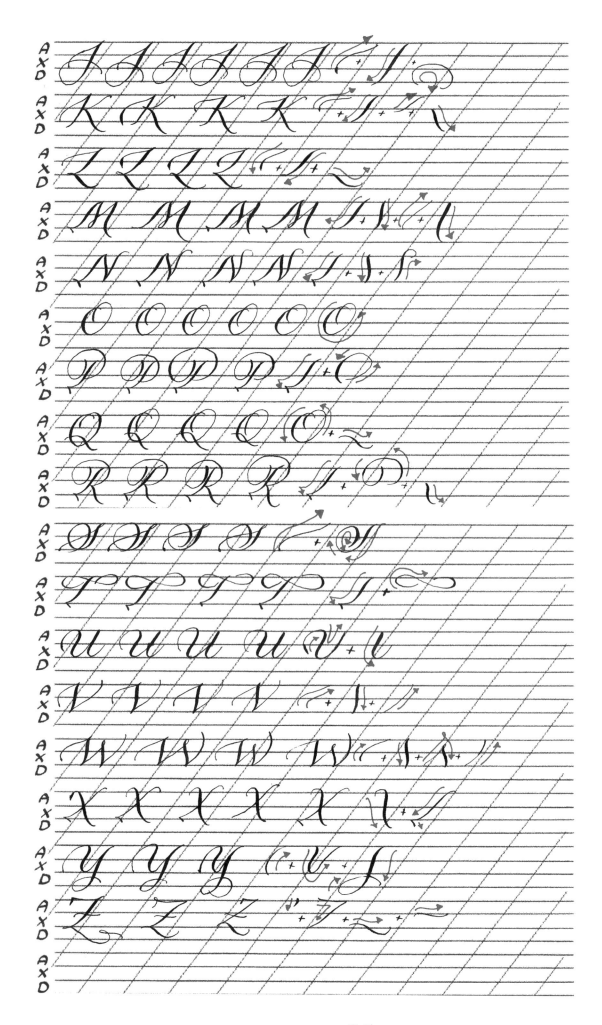

串起字母，組成單字 Joining Letters & Forming Words

試著在寫完最後一筆時連到下一個字母，順利的話，每個字母自然而然就會串在一起，盡量不要讓連接處看起來怪怪的，或是筆畫互相交叉。練習的過程中，你會發現有時候可以一口氣連著寫好幾個字母，或是一整個單字，完全不需要把筆提起來！

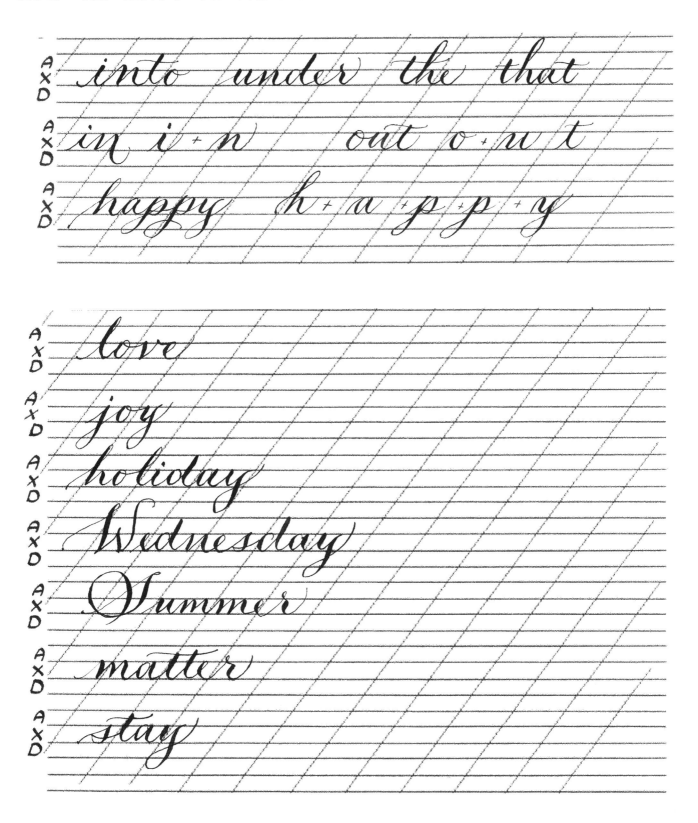

into under the that

in i + n out o + u + t

happy h + a + p + p + y

love

joy

holiday

Wednesday

Summer

matter

stay

在這裡
練習！

——小技巧——

把右頁印下來
練習吧！

增加難度 Taking It Up a Notch

沒錯——該挑戰下一級了！到目前為止，你已經練習過基本筆畫，再把筆畫串在一起，寫出字母，然後又寫成單字；現在是時候學習新招式，練習寫直體字型了。學會這招之後，就可以挑戰裝飾線囉！

這裡要教的直體字型寫起來很隨性自由，盡情揮灑吧！仔細看看，這些字母的形狀和筆畫，其實跟前面學的斜體字型相同，只是寫成直的，所以，就像寫斜體一樣，在這裡也要注意維持字母之間的字距和每個筆畫之間的距離，每個字母所用的空間應該差不多大。

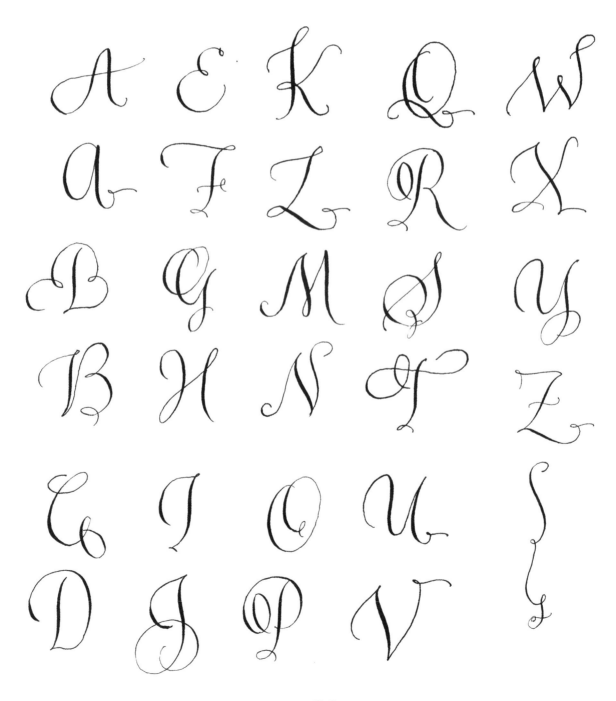

a b c d e

f g h i j

k l m n o

p q r s t

u v w x

y and z

CLOSE UP! 放大看！

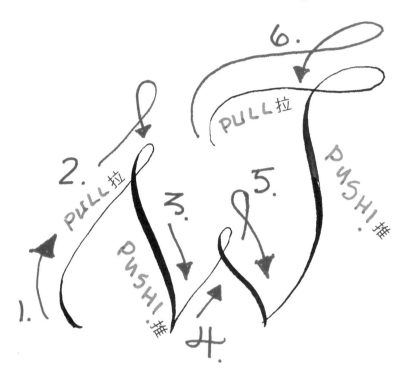

6.

2. PULL 拉

PULL 拉

PUSH! 推

PUSH! 推

PUSH! 推

1.

3.

4.

5.

CLOSE UP!! 放大看！

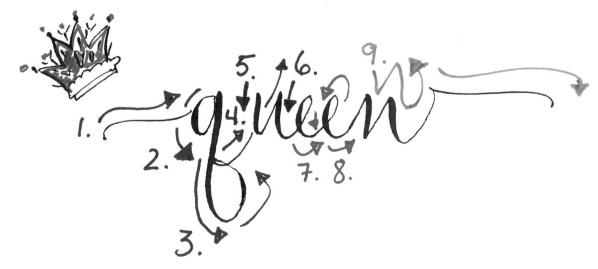

queen

1. 2. 3. 4. 5. 6. 7. 8. 9.

——小技巧——

方格紙非常適合
練習直體字喔！

寫出獨樹一幟的風格

如果勤加練習，假以時日，你也會摸索出自己的英文書法風格。你會自然而然發現，有些字母、形狀、筆畫寫起來特別順手：說不定你獨鍾裝飾線繁複的大寫字、飄逸的線條，或者說不定你偏好簡單大方、隨興寫意的風格。不管是哪一種，儘管跟著感覺走！以下這些建議，也許會有幫助。

· 熟能生巧，勤練那些構成字母基本形狀的筆畫，然後練習再練習！這個步驟可偷懶不得，想要發展出獨特的風格，必須先把基礎打好才行。
· 熟悉傳統沾水筆字型。寫寫看銅版體、圓手寫體（English Roundhand）、史賓塞體等傳統字型，多方實驗看看。
· 購買一個平尖，練習寫義大利體。很多書法老師都會推薦新手先學義大利體，再練習其他字型。
· 參加當地英文書法社團，或是去圖書館、書店找幾本鋼筆書來參考。

裝飾線 Embellishing

嘗試裝飾線的時間到了！下面列出幾個小撇步，可以讓你的裝飾線跟曲飾線看起來更自然、靈動、流暢！

小技巧

- 讓裝飾線有足夠的空間呼吸。
- 讓裝飾線回頭朝向開始的地方，創造一種循環不息的感覺，或是維持橢圓狀。
- 較粗的裝飾線絕對不要相交。
- 較細的裝飾線可以和其他線條相交，但不要過度。
- 線條要飄逸，弧線要圓滑。
- 手的動作盡量順暢自然，多運用手臂，不要整隻手僵在桌上不動。
- 通常，裝飾線不是水平方向，就是垂直發展。
- 避免線條乍然中斷、角度過於尖銳或生硬。
- 裝飾線要從字的頭或尾延伸出來。
- 字加上裝飾線之後，還是要清楚易讀；與其影響閱讀，寧可避免過度花俏。

如你所見，粗線可以跟細線相交，細線也可以彼此相交。

▲這幾個字母天生就很適合加上漂亮
的裝飾線。

▲不！別讓粗裝飾線
交叉！

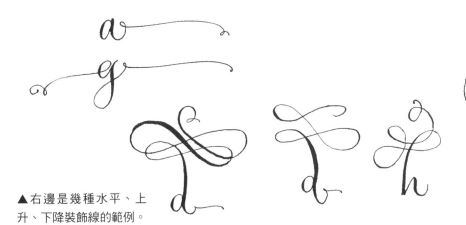

▲右邊是幾種水平、上
升、下降裝飾線的範例。

▲記住：讓裝飾線「回頭」
的話，看起來比較賞心悅
目，就算只有一點點也好。

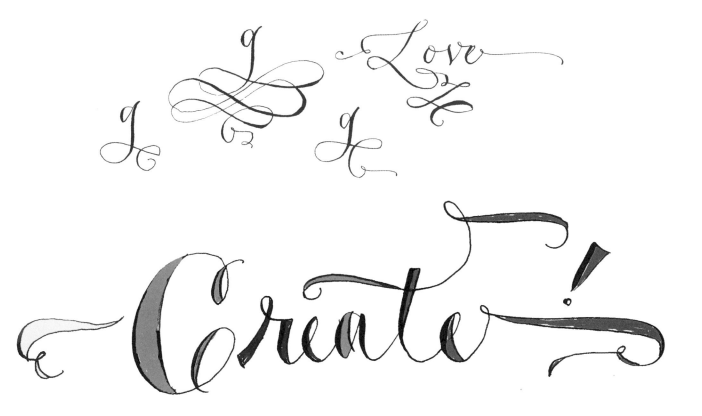

花體大寫字首 Flourished Capitals

大寫字母需要很多空間,並且避免讓下一個字母跟大寫字首的裝飾線擠在一起。試著達成平衡與結構完整,記得不要讓粗線相交。

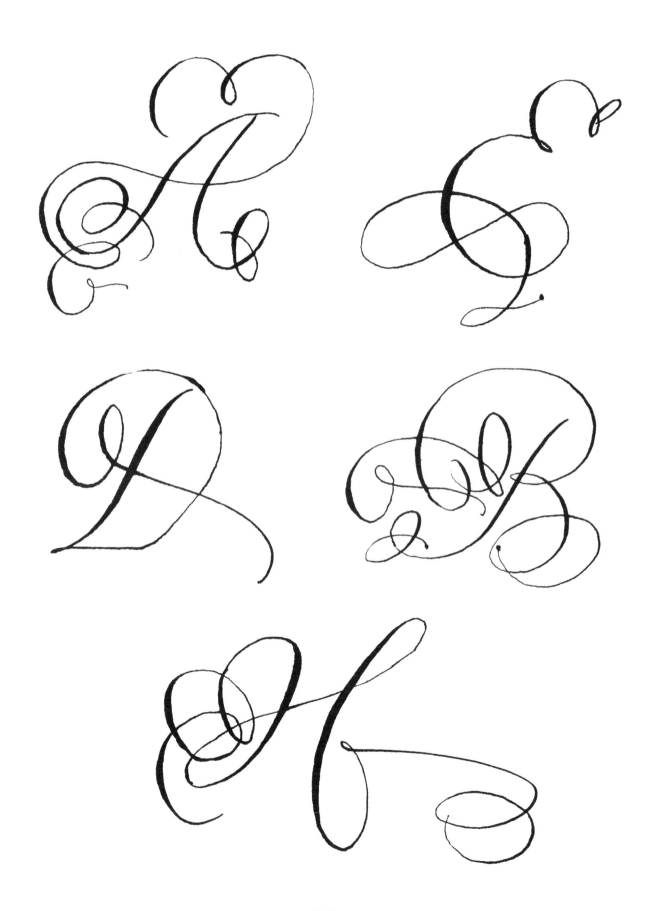

一個字母，多種變化！

以下是大寫 S 的幾種花式寫法，

你能想出其他寫法嗎？

創造曲飾線 Creating Swashes

如果想寫出漂亮的曲飾線，首先從上開始，慢慢往下延伸，順著裝飾線中比較直的線條，力道盡量輕柔地拉動筆尖，若想讓線條粗一點的話，稍稍施力即可。以下這些裝飾線是用中性筆畫的，這種筆用起來樂趣無窮，可以畫出很特殊的設計。

36

Butterfly

puzzle

Georgia

Happy Halloween

Wisteria

Flower

Joy

數字 & 框線 Numbers & Borders

別忘了數字跟標點符號！它們也很適合優雅的筆畫、好看的裝飾線。

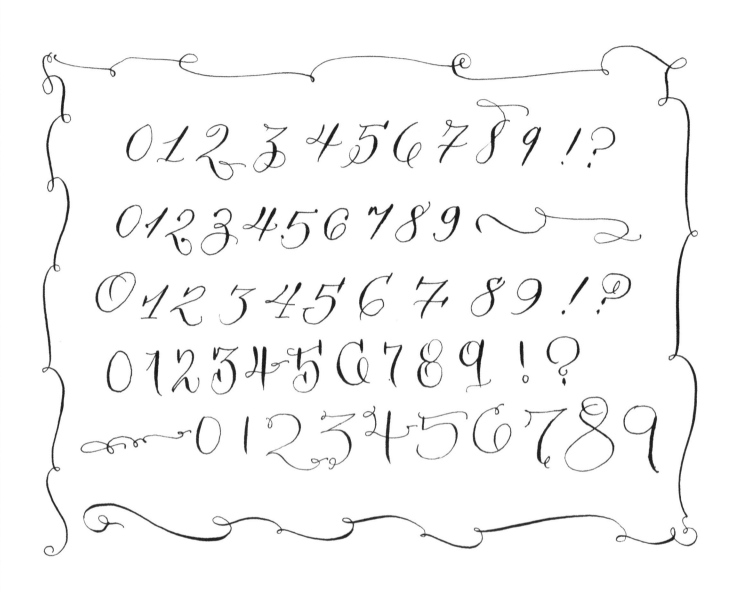

—— 小技巧 ——

裝飾線可以畫得小一點，
因為數字跟標點符號通常
緊挨著其他字母或數字。

你可以畫出漂亮的邊界、方框、或各種小點綴，讓你的字更有層次。這裡提供一些例子給你參考。

手繪藝術字

Illustrated Lettering

手繪字，是一種創造美麗字體的藝術。這種美不侷限於文字，而是透過視覺效果發揮強大的力量，對我們的潛意識說話。

每一次寫手繪字，都是藉由字型選擇、風格、裝飾，和觀看的人溝通。在很多人眼中，手繪字是一種時髦嶄新的藝術風格，從某個角度而言，它確實是最近才出現，有其獨特之處；然而，手繪字其實承襲了悠久的傳統，甚至可以追溯到古早時代，修士用端正的字跡抄寫文稿──這是印刷術發明之前好幾世紀的事。

文字的神秘之處恆久不變，我就是受到這種魔力的吸引，才開始嘗試手繪字。從小我就喜愛文字，總是隨身攜帶一本書，跟著我爬上樹、去雜貨店、搭車去學校；我愛書，愛書頁之間展開的美妙世界，我還有一本手札，紀錄我最喜歡的句子，我也一向喜歡融合名言錦句的藝術創作。或許就是因為這樣，我才會愛上手繪字，對這個古老又表現力道強大的媒介產生共鳴。

因為手繪字，我才能把欣賞的智慧佳句，轉化成另一種美麗的形式。希望你也能跟我有相同的美好感受！

開始前的準備 Getting Started

手繪字既美麗又充滿表現力，可能性無窮，不管是鉛筆、麥克筆、沾水筆或水彩，甚至任何一種書寫工具，都可以寫出美麗的文字。接下來幾頁，我會介紹幾種我愛用的書寫工具、技巧、靈感來源，以及分解步驟單元中會用到的有趣材料。

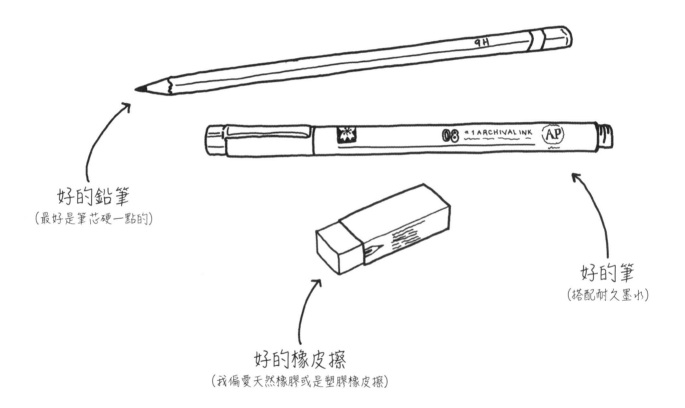

手繪字入門

好的鉛筆
（最好是筆芯硬一點的）

好的筆
（搭配耐久墨水）

好的橡皮擦
（我偏愛天然橡膠或是塑膠橡皮擦）

也別忘了紙！
（我喜歡140磅或300磅的永久保存無酸紙）

鉛筆硬度指南 A Guide to Pencil Hardness

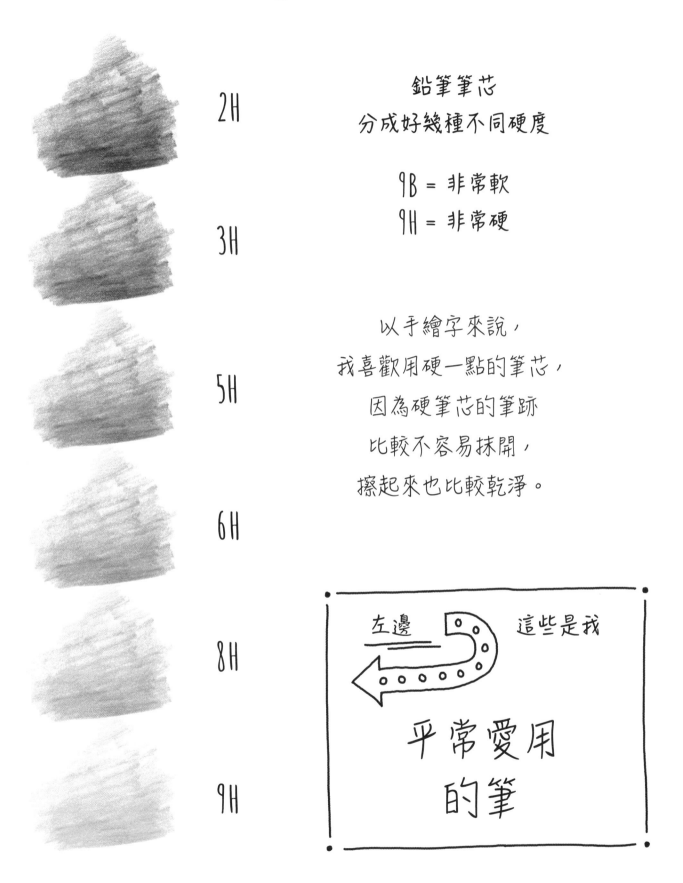

2H

3H

5H

6H

8H

9H

鉛筆筆芯
分成好幾種不同硬度

9B = 非常軟
9H = 非常硬

以手繪字來說，
我喜歡用硬一點的筆芯，
因為硬筆芯的筆跡
比較不容易抹開，
擦起來也比較乾淨。

左邊 這些是我

平常愛用
的筆

進階工具
Beyond the Basics

軟毛筆

我最喜歡用軟毛筆畫豐富多變的裝飾線跟粗體。

擦線板

寫手繪字時，常常要處理細緻的線條，如果有張擦線板，就可以只擦掉必要的部分。

彩繪軟毛筆

這種筆超級好玩！它可以創造水彩效果，又不必用到水彩筆跟顏料，所以不至於弄得到處髒髒的，而且更好控制，如果想要在作品裡加上色彩，非常適合用這種筆。

該襯，還是不襯好？
To serif? or not to serif?

襯線是什麼？
WHAT IS A SERIF?

在字母的頂端和底端，筆畫末稍有時會略略延長，形成特定角度，此種短的延伸線，謂之襯線。

——韋氏字典

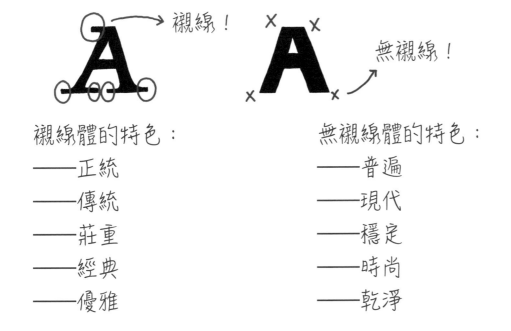

襯線體的特色：
——正統
——傳統
——莊重
——經典
——優雅

無襯線體的特色：
——普遍
——現代
——穩定
——時尚
——乾淨

（還在猶豫該不該加襯線？看心情決定就對了。）

A B C D E F
G H I J K L
M N O P Q R
S T U V W
X Y Z

教你超專業的字體混用秘技
How to Mix Fonts Like a Pro

想成為手繪字大師，一定要掌握漂亮的混用字體訣竅。一般而言，字體可以根據美學結構，區分成幾種不同類別，最基本的分類包括：襯線體、無襯線體、手寫體、裝飾字體。混用字體沒有什麼硬性規定，每個藝術家都有各自偏好的組合，以下提供一些可以參考的混用例子。

BOLD & DEFINITE　簡明的粗體

-mixed with a fun cursive -　加上有變化的草書

SLENDER AND WILLOWY　纖細修長

paired · with · something · bolder　配上粗線條

a bit of formal fun　來點正式的

WITH JUST PLAIN FUN　再來點新鮮的

& Remember　記住：
反差也可以搭配得很
OPPOSITES · CAN · GO · TOGETHER　和諧

其他工具與媒材 Additional Tools & Mediums

壓克力顏料

壓克力顏料是水溶性，意即能用清水稀釋。第 62、63 頁的自由書寫單元，我就是用黑色壓克力顏料。一開始，你可以只買一、兩個顏色就好，假如你喜歡這種顏料，隨時可以再擴充。

水彩

水彩顏料是一種流動輕快、適合創造氛圍的媒材，有管裝、盤裝、罐裝，也有水性色鉛筆，通常管裝是最好用的，一打開就能混色。如果想讓顏色變淡，只要在紙上塗點水，或在顏料裡摻水稀釋即可，也可以同時在紙上塗水又稀釋顏料。使用水彩顏料時，最好搭配最適合這種濕性材料的水彩紙。

不透明水彩

不透明水彩顏料可以說是較為顯色的水彩，比較不透明，有種粉粉的質感，微帶光澤，塗起來較柔和、均勻。市面上的不透明水彩有些是管裝，有些是罐裝。使用不透明水彩顏料時，一定要配合磅數高一點的紙，例如水彩紙或插畫紙板。

筆刷

不用特地為了本書中的習作去購買昂貴的筆刷，只要買幾種不同尺寸、形狀、類型的筆刷就好。請用心維護你的刷具，每次使用完畢，便抹上溫和的肥皂，用冷水沖洗，用手掌把硬掉的刷毛壓開，清除顏料。壓克力顏料乾的速度非常快，一旦乾掉就很難清除，所以務必用完即洗。

以下是什麼顏料配什麼筆的簡易小指南：

- **壓克力顏料**：使用柔軟的合成毛筆刷，因為壓克力顏料有腐蝕性，合成毛較不易受腐蝕。
- **水彩／不透明水彩**：適合柔軟的天然刷毛（例如貂毛），因為天然刷毛較吸水，不過也可以使用柔軟的合成毛。

各式各樣的筆

如今，市面上可以找到各種有趣的筆，讓你在任何東西上面寫字、畫畫、塗鴉，不管是陶瓷、布料或玻璃都行！這一章的習作裡頭，有些需要用到油漆筆和陶瓷彩繪筆，這些都可以在當地美術社或網路上各家美術用品店買到。

製造「書法感」
Create the Calligraphy "Look"

創作手繪字時,美麗的英文草寫字總是畫龍點睛。假如你還沒把上一章的書法技巧練得爐火純青,這裡教你另一招簡單的技巧,可以創造類似的效果。雖然這無法取代真正的英文書法字,也不代表你不需要學寫書法字,但這樣一來,就算你還在練習寫,依然能夠做出你想要的效果。

we were together. i forget the rest.
—WALT WHITMAN—

◀步驟一: 拿出鉛筆,用最基本的草書大致打個草稿。

▶步驟二: 模仿傳統英文書法字中常見的線條變化,描出粗一點的框框。

we were together. i forget the rest.
—WALT WHITMAN—

we were together. i forget the rest.

−WALT WHITMAN−

◀**步驟三**：拿出筆照描一遍，用墨水把框框裡的空間塗滿。

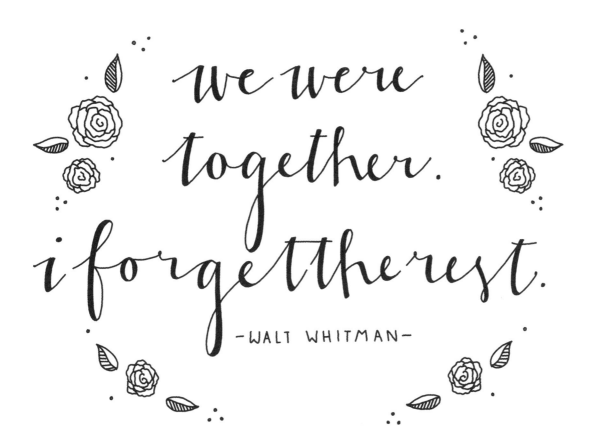

步驟四：擦掉鉛筆痕跡，加上你喜歡的裝飾。

版面分割 Blocking

我要開始畫新作品時，第一步絕對是分割版面，這樣就可以先打好稿再上墨水。

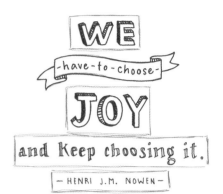

步驟一：選擇一句佳句，切成幾個獨立的字塊或詞組，為每一個字塊或詞組畫一個框或點綴。

步驟二：決定字型，在對應的區塊裡打上草稿。

步驟三：現在可以用墨水描線了！選一種筆，小心地照著草稿描字。

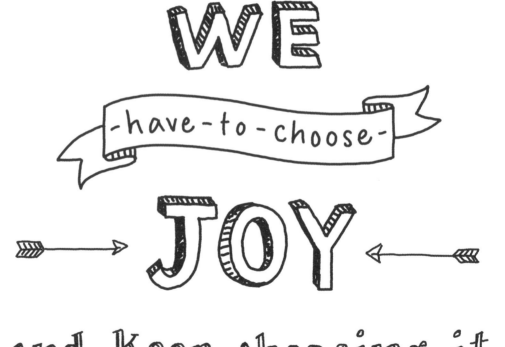

步驟四：描完之後，擦掉鉛筆的痕跡。你也可以加上裝飾線或點綴的圖樣，像我在鉛筆稿加上一對箭頭。

運用幾何圖形，實驗看看不同的組合排列，這一頁是比較複雜的例子。先把版面切成不同區塊，再把字填上，寫好之後，就可以擦掉每個區塊的邊框。為了表現不同的風格，這裡我選擇有顏色的背景，文字則使用不透明的白色墨水筆寫成。

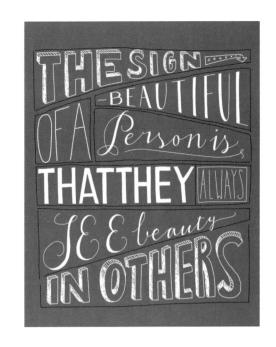

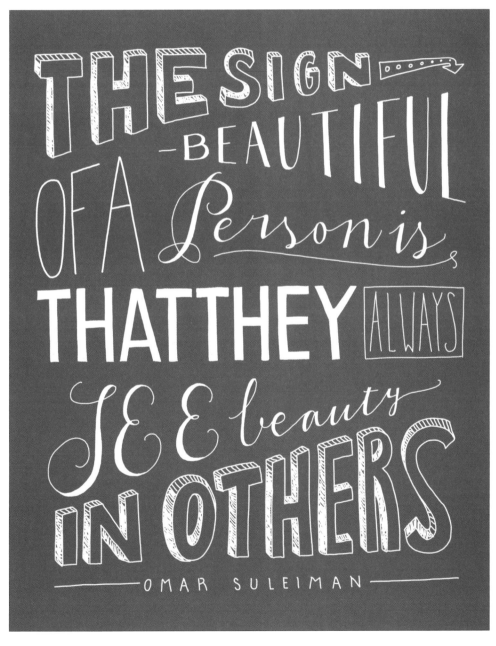

圖形藝術字 Lettering in Shapes

這是我很喜歡用的技巧，也就是把藝術字寫成特殊形狀，不僅寫起來樂趣無窮，看起來也非常美觀。像這樣畫出來的圖案，很適合直接印在卡片、T恤上，或是做成刺青。

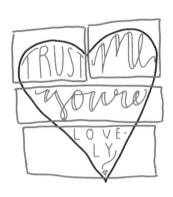

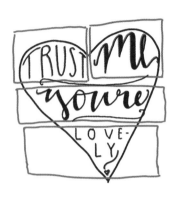

步驟一：選定要用的文字和圖案，先打上圖的草稿，運用版面分割的技巧，安排每個字的位置。

步驟二：依照外框的形狀，打上文字的草稿，必要的話，可以加點裝飾，把空間填滿。

步驟三：用筆描出裝飾圖案和文字。

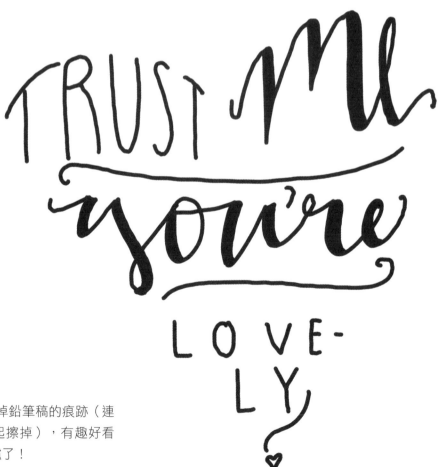

步驟四：擦掉鉛筆稿的痕跡（連圖形外框一起擦掉），有趣好看的成品就出爐了！

下面這件圖形藝術字的作品，我選擇海明威的名言：「勝過別人，稱不上高貴，勝過從前的自己，才是真正的高貴。」（There is nothing noble in being superior to your fellow man; true nobility is being superior to your former self.）

我選擇了代表高貴的王冠做為主視覺，並用對稱的幾何形狀，切割文字區塊。

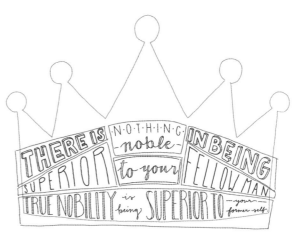

依照區塊，打上文字草稿，字型也特意對稱。

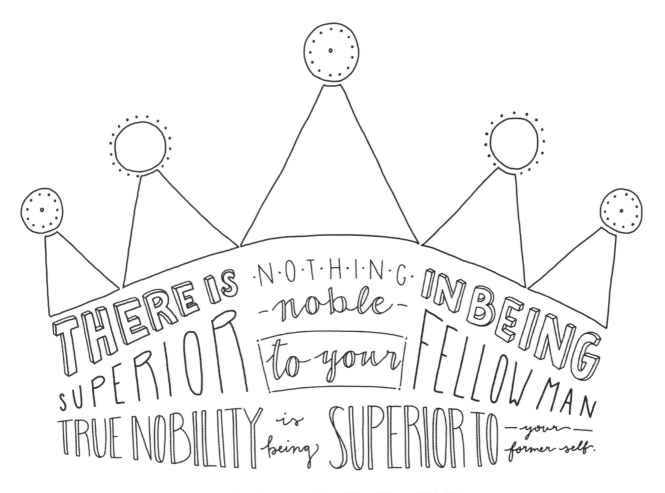

最後搭配圖案元素完成設計，用單純的幾何形畫出王冠上的三角尖。

在這裡
練習！

在畫布上自由書寫
Free-Brush Lettering on Canvas

創造一幅藝術作品，為家中增添新意，或是送給特別的人吧！這個趣味小習作需要的材料不多，幾個小時就能完成。

材料
Materials

空白畫布
黑色、白色壓克力顏料
M號壓克力平頭筆刷

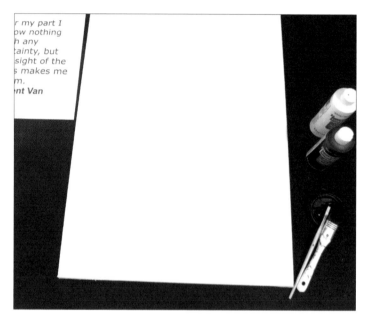

步驟一：準備好空白畫布、黑白壓克力顏料、M號壓克力平頭筆刷，決定你想畫在紙上的一段話。這次我選了梵谷的名言：「我不敢肯定未來會發生什麼，但只要看見星星，我就有夢。」（For my part I know nothing with any certainty, but the sight of the stars makes me dream.）

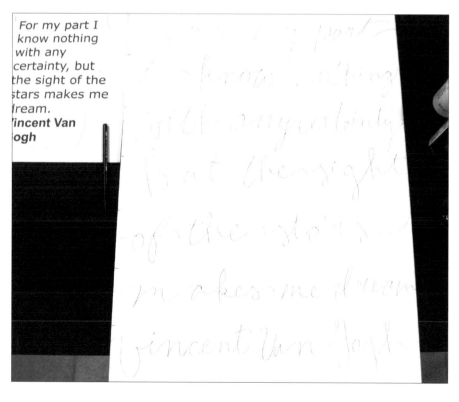

步驟二：在畫布刷上一層白色顏料當底，之後字寫起來會比較容易。我選擇用粗糙的方式塗底，製造凹凸不平的質感，看起來比較有韻味。等這層顏料乾了，再用鉛筆打上文字稿。選字型切記謹慎，最好使用寫起來比較容易的字型，例如草書和毛筆字都很適合。

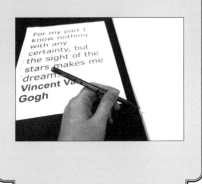
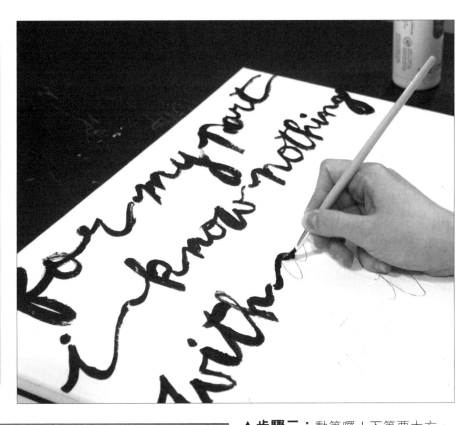

▲**步驟三**：動筆囉！下筆要大方、
筆觸要率性，手腕要保持靈活。寫錯
也不用擔心，瑕疵會讓作品更有個
性，畢竟手繪字不需要十全十美，重
要的是氛圍。寫完之後，隨時可以用
白色顏料修正。

◀**步驟四**：等顏料全乾，用白色顏
料修正，然後把作品掛起來吧！

63

在玻璃上寫藝術字
Hand Lettering on Glass

這個單元需要一片玻璃（鏡面玻璃不行），以及一枝可以在玻璃上寫字的油漆筆。我用的玻璃，是在二手拍賣買到的舊窗戶。

材料 Materials

一片玻璃
可以寫在玻璃上的油漆筆
膠帶、剪刀

步驟二：先決定要寫的句子跟字型。把句子打進電腦，調成想要的字型與適當大小，然後印下來。

——小技巧——

如果玻璃比較大，在打字的時候，你也可以把文件調成橫式，這樣能把字體級數調得更大。

步驟一：用肥皂跟水或玻璃清潔劑，把玻璃洗淨，然後用溼抹布或紙巾再擦一次，確保玻璃表面沒有殘留物。

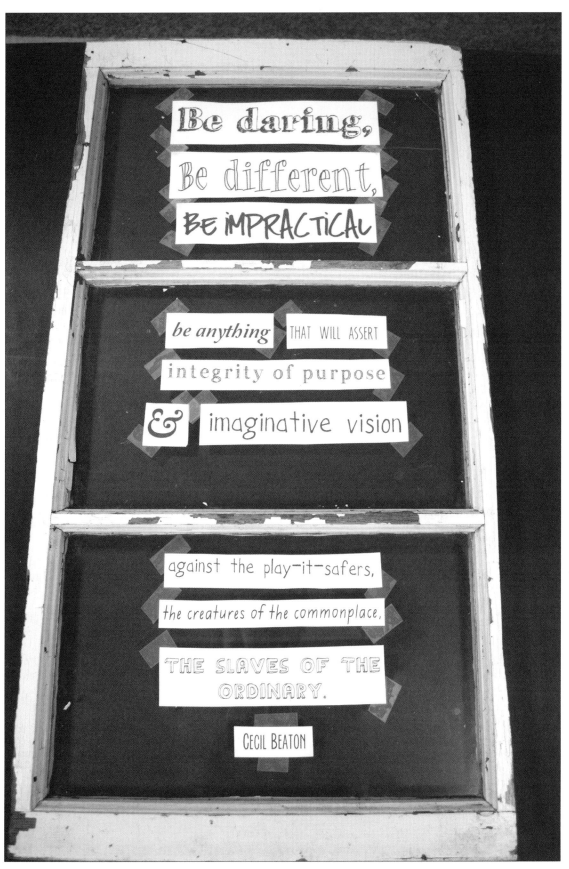

Be daring,
Be different,
BE iMPRACTiCAL

be anything THAT WILL ASSERT
integrity of purpose
& imaginative vision

against the play-it-safers,
the creatures of the commonplace,
THE SLAVES OF THE ORDINARY.

CECIL BEATON

步驟三：把字剪下，按照正確順序和位置，貼在玻璃另一面。你可以調整位置，盡量嘗試，試到滿意為止。

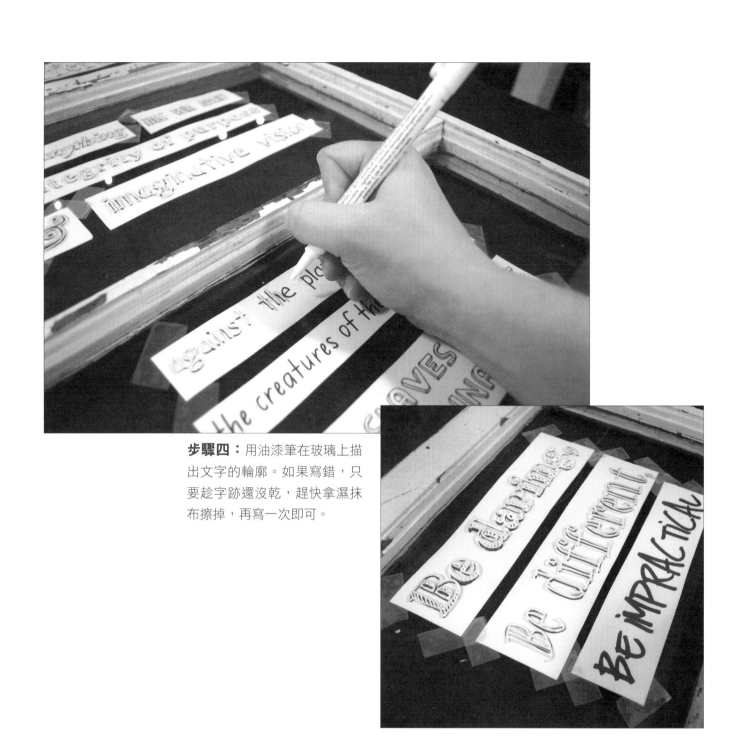

步驟四：用油漆筆在玻璃上描出文字的輪廓。如果寫錯，只要趁字跡還沒乾，趕快拿濕抹布擦掉，再寫一次即可。

步驟五：添上裝飾線或圖樣，接著拆掉玻璃背面的紙。

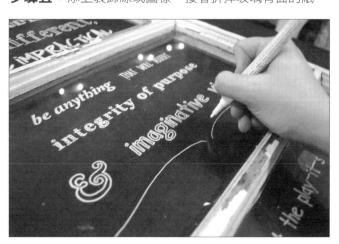

步驟六： 把玻璃掛起來，好好欣賞成果吧！

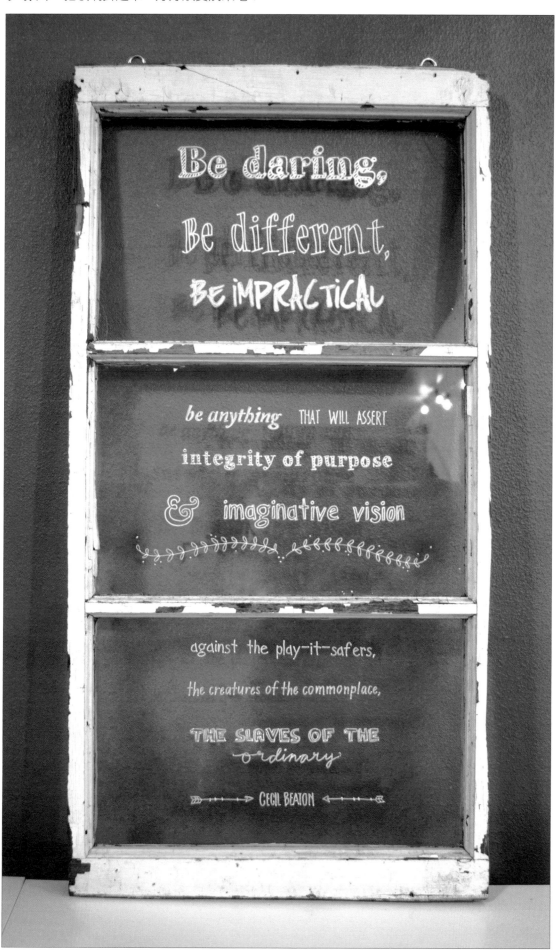

把手繪字轉成數位格式
Converting Hand Lettering to a Digital Format

現在，你抓到手繪字的訣竅，成品也令人滿意，是時候嘗試看看新的方式了，你只需要一台相機、一台電腦、Adobe® Photoshop® 或其他類似的影像編輯軟體。學會把作品轉成數位格式的方法之後，你想要嘗試多少種創意手作都可以，比如布類轉印、紋身貼紙，還有各式各樣的東西！

開始前的準備
What You Need to Get Started

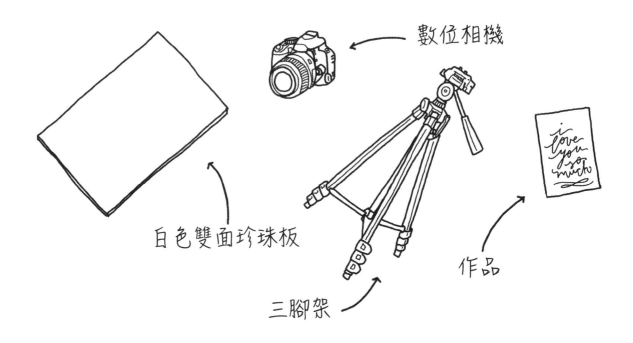

數位相機

白色雙面珍珠板

三腳架

作品

步驟一：第一步是替作品拍照，你需要的基本用具包括：白色雙面珍珠板、數位相機（數位單眼相機更好）、三腳架（如果你的手很穩就不一定要），還有你的作品。

如何架設相機
How to Set Up Your Photoshoot

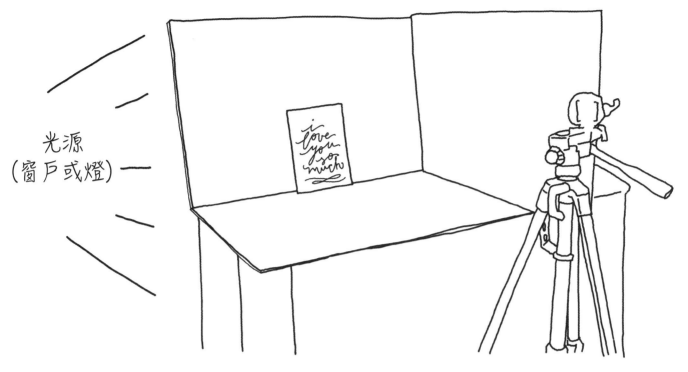

光源
（窗戶或燈）

步驟二：參考上圖來架設相機。最重要的是選擇光源，如果可以的話，自然光效果最好（像是把相機架在窗戶旁邊）。把光源安排在側邊，經由珍珠板反射，讓作品照到更多光。如果沒有自然光，沒關係，你可以買個全光譜燈管，或是調整相機的白平衡。

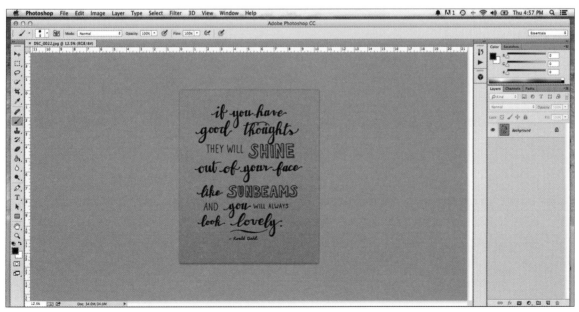

　　步驟三：拍幾張好照片，上傳至電腦，就可以著手編輯。首先選出你最喜歡的照片，用Photoshop或其他影像處理軟體開啟。

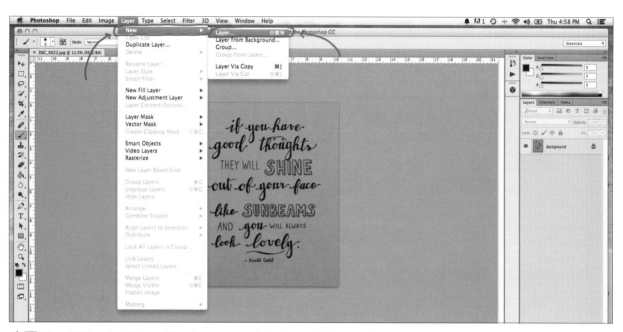

步驟四：新增一個圖層。點選「圖層」、「新增」，接著再點「圖層」。

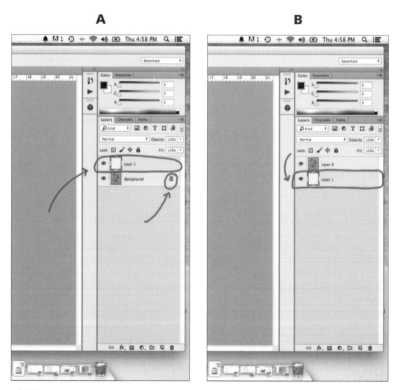

步驟五：接著使用右邊的圖層控制面板，點選原始圖層上面的小鎖圖示，把圖層解鎖（圖A），然後點選新圖層往下拉，移到原始圖層下方（見圖B）。

70

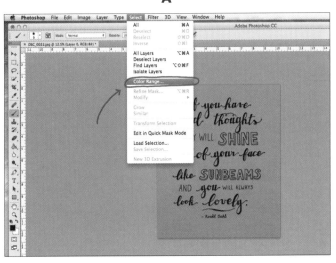 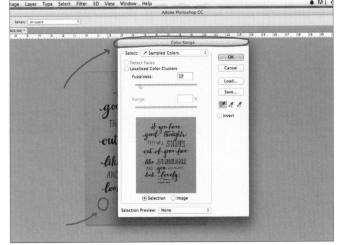

步驟六：在最上方的工具列點選「選取」，再點「顏色範圍」（圖A），打開「顏色範圍」面板（圖B），使用滴管工具，在影像的背景上點一下。

A B

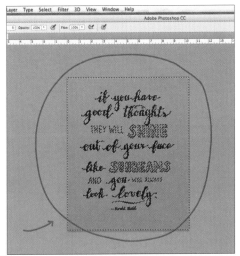

步驟七：選取背景後，可以用「朦朧」滑桿增加或減少對比，或是調整選取的像素數量（圖A），這樣一來，刪除背景之後，文字邊緣的銳利程度就會改變（圖B）。調整完畢後，按下鍵盤上的Delete鍵，移除背景，然後回到「選取」選單，點選「取消選取」。

C

A

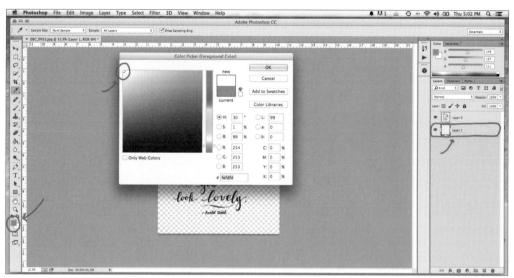

B

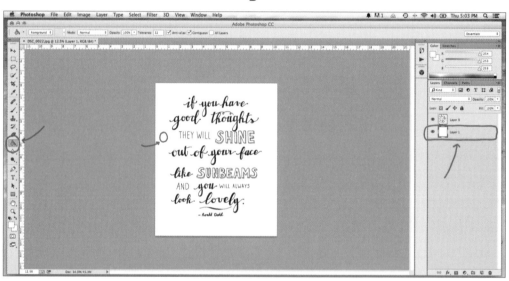

步驟八：接著往下移到色彩工具箱，點選位於上方的方格，打開色彩選取面板，選擇背景的顏色（圖A）。然後點選第二張圖層（即圖層1），使用水桶工具，點選背景上任一處，變更背景色（圖B）。

步驟六：如果你想要插入或更改背景，點選「圖層1」旁邊的眼睛圖示，背景就會隱藏。接著就可以儲存檔案了。

如何更改作品的背景 How to Place Art on a New Background

想要更改手繪字背景的話，請在 Photoshop 開啟背景圖（這裡用的是一張漂亮的花圖案），然後把手繪字拉到開啟的檔案裡面，這時 Photoshop 會自動產生新圖層，你可以自由調整文字的尺寸、位置，決定好之後在背景上點兩下，就能固定文字，然後儲存檔案即可。

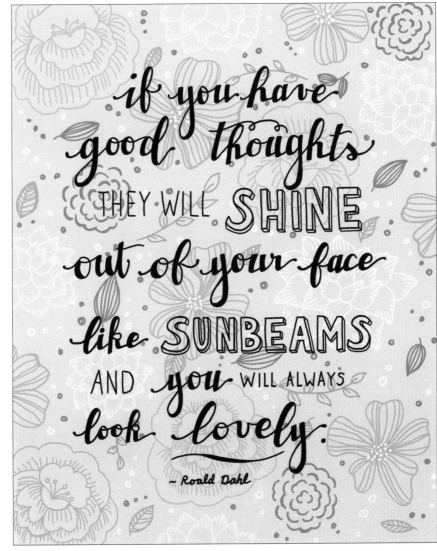

自製紋身貼
DIY Temporary Tattoos

現在你知道怎麼把漂亮的手繪藝術字轉成數位格式，就可以來試著做些有趣的紋身貼紙。你需要準備的是：寫好的藝術字作品、相片編輯軟體，和空白紋身貼紙。記得要選擇適合你家印表機的紋身貼紙，舉例來說，我在這裡示範用的紋身貼紙，就是專為噴墨印表機設計的。也要注意每一種紋身貼紙都有不同的使用方式。接下來要做的紋身貼很適合參加派對的裝扮，日常生活當然也可以活用！

步驟一：用相片編輯軟體把你的藝術字作品轉成數位格式（參考第68到73頁），然後設定好印表機，準備把字樣列印在空白紋身貼紙上。印之前要先仔細閱讀紋身貼紙的使用說明，有時候因為紙張的材質和重量不同，可能需要重新校正印表機。也別忘了要放對方向，讓墨水印在對的那一面！

步驟二：設定好印表機之後，就可以把數位圖檔印出來，然後等待墨水全乾。

74

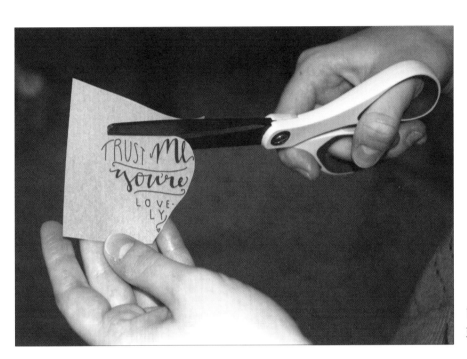

─ 小技巧 ─

先用毛巾沾溫水清潔一下皮膚，再貼上紋身貼紙，這樣可以讓刺青維持得比較久。

步驟三： 沿著圖樣邊緣剪成小張，讓刺青貼紙更方便黏貼。

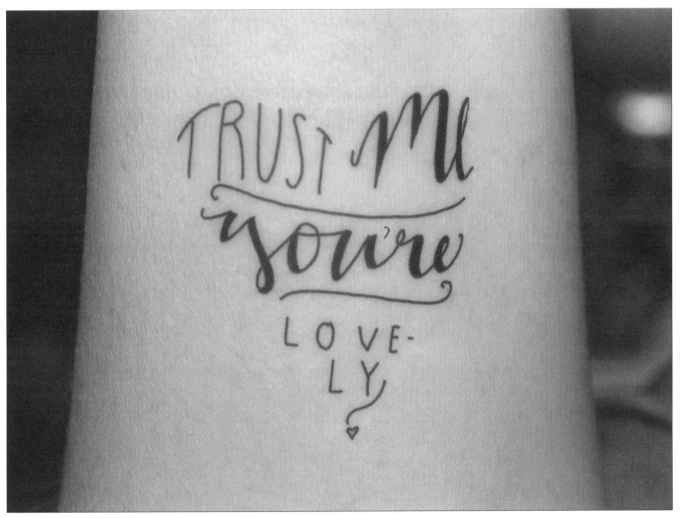

步驟四： 照著刺青貼紙的使用指示，把印有墨水的那一面貼在皮膚上乾淨的區域。從其中一側開始輕壓，讓圖樣轉印在皮膚上，小心不要把圖案弄皺。

緞帶體
Ribbon Lettering

緞帶體外觀特別,畫起來有趣,也可以讓你的藝術字更有個性。先跟著以下的步驟來熟練書寫方式,再試試挑戰第 77 頁上的進階字例。

步驟一:用草寫體描畫出你要的字,在想要的地方加上盤繞和裝飾線修飾。

步驟二:想像一下緞帶會如何盤繞、交疊,構成一個字的形體,依此描繪出第二組線條。

步驟三:小心擦掉緞帶交疊處多餘的線條,做出緞帶的感覺。

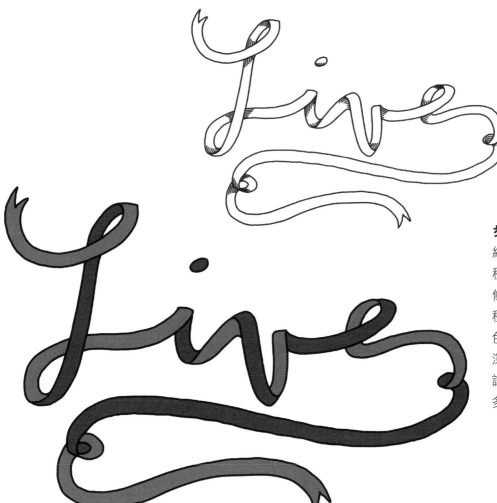

步驟四:有很多方法可以幫緞帶製造立體感,這裡示範兩種,第一種是運用簡單的線條,在交疊處打出陰影;第二種是使用深淺不同的兩種相近色上色,壓在底下的那一面用深色,做出立體感。你也可以試著在兩面塗上不同的顏色。多練習不同的畫法和顏色吧!

熟悉了基本的緞帶體技巧之後，就可以挑戰創作更複雜的藝術字作品。用第 76 頁教的基礎步驟，練習看看以下這些進階版緞帶體字例。

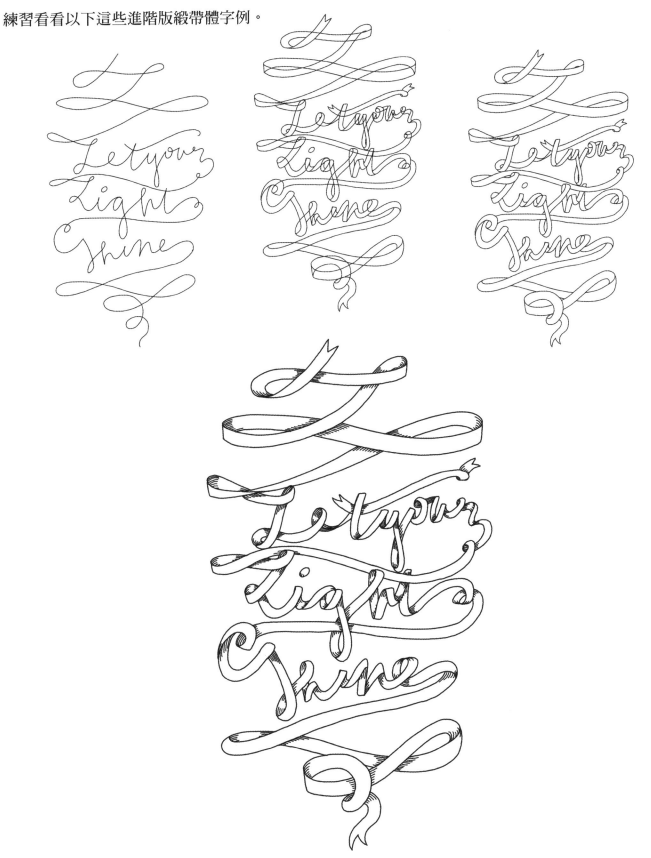

明暗反轉藝術字
Negative-Space Lettering

前面練習過的基礎手繪藝術字，都是用黑色或彩色的沾水筆跟鉛筆畫在白紙上。現在，為了嘗試更強烈的視覺效果，我們來試試明暗反轉，也就是將物件或字體以外的空間塗黑，做成以白色字和深色背景構成的作品。這種技巧會在藝術字外加上一圈幾何圖形輪廓，可以製造對比強烈的視覺效果，十分搶眼。

步驟一： 畫出一個圖形或剪影。我用的是一對情侶擁抱的剪影，可以和我等一下要用的字句相互呼應。

▶**步驟二：** 畫出藝術字的外框，盡量選用線條簡潔、輪廓較粗的字體。為了讓字在深色背景中突顯出來，輪廓必須畫得比平常大一點，因為等你塗黑背景，字可能會縮小一圈。

▶**步驟三：** 小心地順著字體輪廓，把背景塗滿。我個人喜歡先把剪影和字的外框描出來，這樣比較不容易畫出界。塗的時候可以觀察看看，字是如何在深色的背景中浮現出來。

78

明暗反轉這種玩法很容易上癮，因為黑白對比製造出來的藝術效果實在太亮眼了！下面是一個比較進階的示範，等你練得更有把握，就可以挑戰更複雜的字體或圖形。這個技巧用來做品牌商標或自製印章都有很好的效果！

不透明水彩和透明水彩
Gouache & Watercolor Lettering

不透明水彩和透明水彩的差別在於透明度，每種不透明水彩顏料的透明度也各有不同，所以能在透明水彩的背景上，做出層層堆疊的效果。我很喜歡用這種顏料，既可以畫風景、畫插圖，也可以為藝術字作品畫出漂亮的背景。

步驟一：先從畫背景開始吧。要畫出色調均勻的背景，首先用水塗出要畫的區域，這裡是畫一個四邊形，接下來再用深藍色透明水彩顏料上色（不是用不透明水彩喔）。

步驟二：一層層疊上水彩顏料，可以混用幾種深淺不一的藍色，製造出想要的效果。

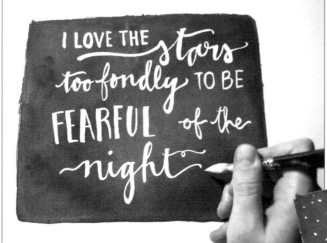

◀步驟三：等背景的顏料完全乾透，就可以開始用不透明水彩作畫。用不透明水彩的時候，建議加的水要少一點，才能呈現不透明的感覺，字的線條也能維持完整，不容易暈開。如果你沒有自信直接在畫好的背景上寫字，可以先在另一張紙上練習。我選了詩人莎拉·威廉斯的詩句：「我鍾愛星辰，故不懼黑夜。」（I have loved the stars too fondly to be fearful of the night.）

步驟四：最後在字的四周點上白色小點（用同樣的白色不透明水彩），製造出星空的感覺，完成作品。畫完之後要確定顏料完全乾透，才能移動或傾斜作品，也可以把作品懸掛起來！

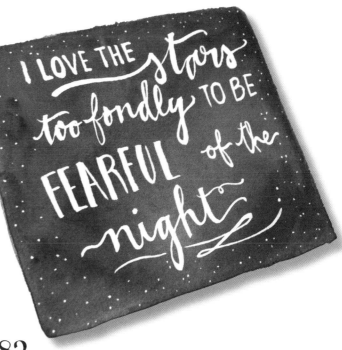

在我愛上手繪藝術字之前，最愛的就是水彩畫。透明水彩線條流暢、表現力強，這兩個特點都很適合拿來創作手繪藝術字。以下這個練習，你可以挑喜歡的名言或文句來做，我選的句子呼應我渴望旅行的心——作家 J.R.R. 托爾金說過：「並非所有遊人都迷失了方向。」（Not all who wander are lost.）

步驟一：用鉛筆輕輕勾勒出字的輪廓。我發現用6H或8H這種筆芯較硬的鉛筆最好。如果用筆芯較軟的鉛筆，上色時容易跟水彩混在一起，讓顏色變得灰暗，線條也髒髒的。別忘了替字加上裝飾線和小插畫！

步驟二：開始用透明水彩上色。我喜歡把顏料調得很濕，有時候甚至會在上色之前，先在要畫的部份刷一層水，水的表面張力會讓顏料不容易流到字的輪廓之外，還能混合出有大理石紋路質感的漂亮效果。

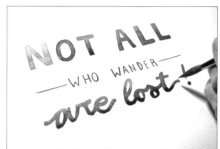

步驟三：繼續畫，把所有字都上色完成。就算字不完美也沒關係，水彩特有的流動感會讓字看起來更生動活潑。

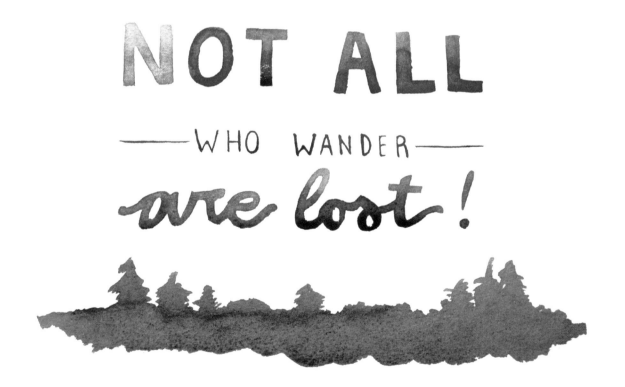

步驟四：你可以只寫字，維持簡潔的風格，也可以添加一些呼應句子的小插圖。我在字下面畫了松樹林的輪廓，模擬我最愛的太平洋西北地區的森林景致。

彩飾藝術字母
Illuminating Letters

美麗的中世紀彩飾手抄本是一種古老的手繪藝術字，歐洲許多知名大教堂及大學都有收藏。這些抄本中，我最喜愛的是每個段落第一個字的起首字母會寫得特別大，並加上華麗的花草裝飾，這些字是由天主教修士純手工繪製。要創作彩飾藝術字母，首先要選一個你最喜歡的字母，然後再選一種喜歡的圖樣或圖案，最後替字母加上彩飾效果。

步驟一：用鉛筆描畫出你想要的字母輪廓，選一種圖樣或圖案來填滿字母。我選的圖樣是小圓點和藤蔓的組合。畫出你滿意的設計之後，就可以用黑筆照描一遍。

步驟二：擦掉鉛筆畫的外框，欣賞成果！大寫彩飾字可以做成個人的姓名縮寫紋章或花押字、吸睛的壁紙花紋，也可以設計成T恤或提袋上的圖樣，應用方式非常多。

小細節

用圖樣填滿空間時要特別注意，記得要平均填滿所有空白處，尤其是靠近框線的邊緣，這樣擦掉框線後，字母的輪廓才會看起來完整。

如果你也喜歡彩飾字母，那就來試著挑戰進階設計吧！練習在同一個字當中使用不同的圖樣組合。在右邊這個例子裡，我畫了一個線條既經典又優雅的「&」號，再用漂亮的花卉，創造令人驚豔的效果。

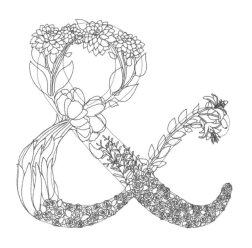

步驟一：用鉛筆描畫出字母的外框，開始設計圖樣。我從字的底部開始畫，因為真正的花是由地面往上長的。要是對畫出來的設計不滿意，可以擦掉重來，一直畫到滿意為止。

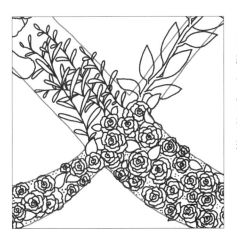

步驟二：等你完成滿意的線條設計，就可以用黑筆描一遍。我喜歡先粗略畫出整體線條，最後再加上細節和打出陰影（參考右邊的「小細節」）。

小細節

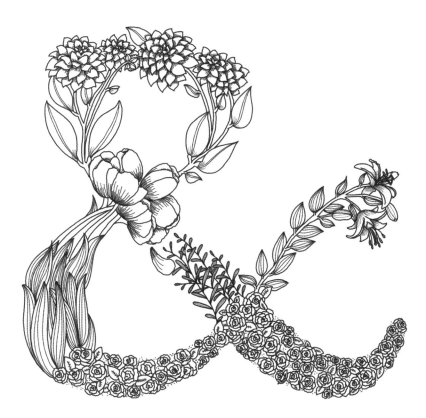

步驟三：現在可以替圖案補上小細節，讓作品更完整，像是幫葉片加上葉脈，或是畫出陰影，增添花的立體感。記得要填滿框線內每一處空白，字母的輪廓才會看起來完整清晰。畫到滿意之後，就可以擦掉鉛筆框線了！

明暗反轉彩飾字
Negative Illumination

彩飾字的效果已經很美，如果要再進一步活用，可以試試結合明暗反轉的設計！

步驟一： 挑一個句子，描繪出文字的輪廓。畫出滿意的框線之後，用黑筆描一遍，再擦掉鉛筆痕。

▶步驟二： 畫上插圖，這次是畫在字的周圍，而不是在字裡面。慢慢畫沒關係。畫好之後，用黑筆描一遍，再擦掉鉛筆痕。

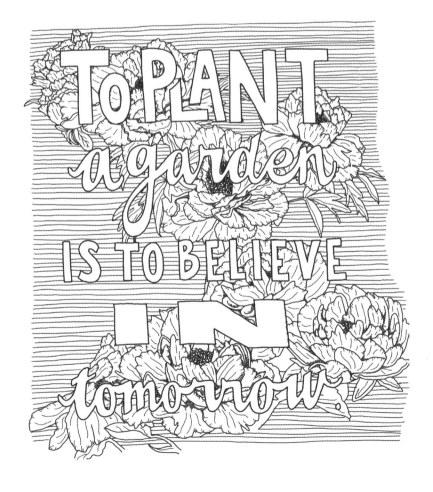

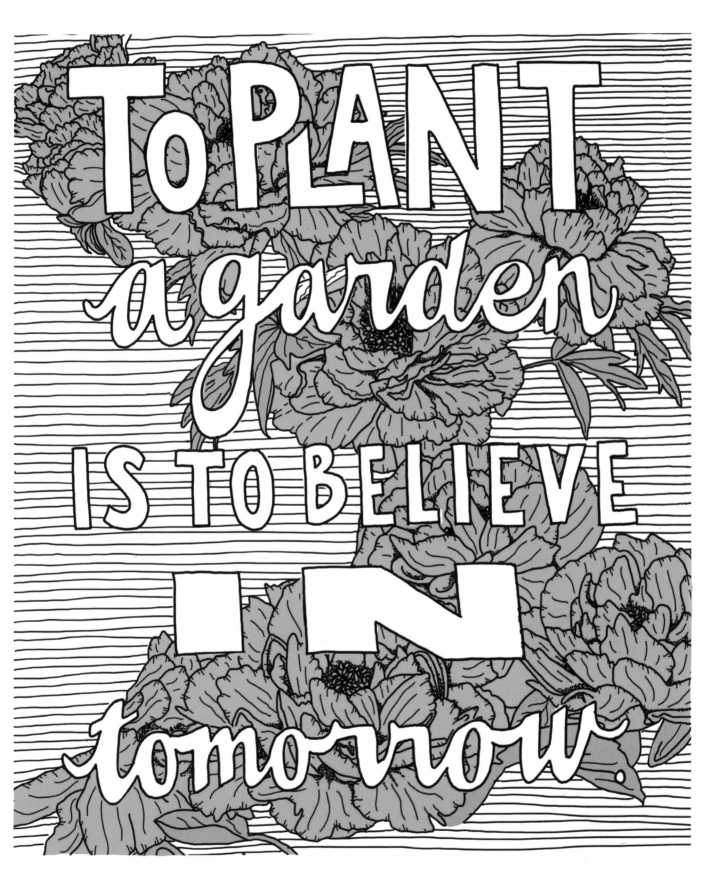

步驟三：替圖案上色，用繪圖軟體、麥克筆或是透明水彩都可以。我特別把字的毛邊切掉，看起來會比較乾淨。

用陶瓷彩繪筆寫藝術字
Lettering with Porcelain Pens

想像一下這個畫面：你在寒冷的雨天清晨醒來，縮在溫暖的毛毯裡，捧著一杯熱呼呼的咖啡。你把自己安頓好，準備享受美味的咖啡，不經意瞄到裝咖啡的馬克杯，露出微笑。杯子上是漂亮的手繪藝術字，寫著「哈囉，美人」。這樣就算外面下著雨，你的一天還是會有個美好開始。陶瓷彩繪筆可以畫在玻璃或瓷器上，這只是其中一種應用方式。你絕對會喜歡這種媒材製造出來的漂亮效果！

材料
Materials

瓷盤或馬克杯
陶瓷彩繪筆（選你喜歡的顏色）
繪圖鉛筆
紙

▶**步驟一：**把瓷盤或馬克杯洗淨，徹底擦乾。按照陶瓷彩繪筆的包裝説明，讓墨水流到筆尖，通常是要把筆搖一搖，在紙上按壓筆尖幾次。然後就可以開始寫字了！先從離你慣用手比較遠的那一側開始寫，手掌邊緣才不會沾到未乾墨水，弄髒表面。

◀**步驟二：**慢慢來，下筆最好小心準確，因為有些陶瓷彩繪筆用的是油性墨水，一旦畫錯，幾乎不可能重來，如果想把畫錯的地方抹掉，只會弄得整片髒兮兮。

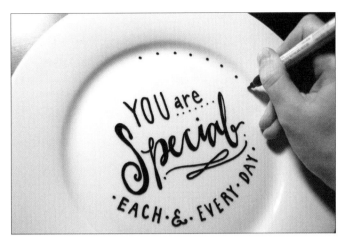

▶**步驟三：**確保你寫的字已經完全乾透，再加上線條和插圖裝飾，作品就完成了。

◀**步驟四：**按照彩繪筆包裝上的説明，等待一段時間，讓表面充分乾燥，再拿去烘烤，讓墨水定色。

——小技巧——

使用陶瓷彩繪筆之前，可以先在紙上練習你想要寫的字。

更多字例

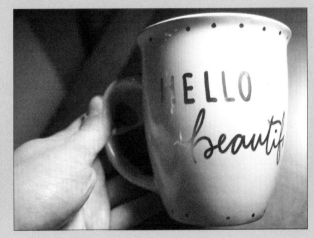

字中字
Lettering within Lettering

這種技巧最適合做風格古怪逗趣的作品，可以用來製作個人文創小物或是牆壁彩繪。

步驟一： 選一個字當作背景，把字母寫成大色塊，用顏色填滿字母內部。

步驟二： 選一個句子、名言，或是一段詞語，使用和背景不同顏色的墨水（深色墨水配淺色背景，白色或其他淺色墨水配深色背景），在大字裡面寫上藝術字！

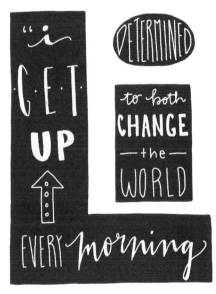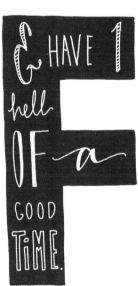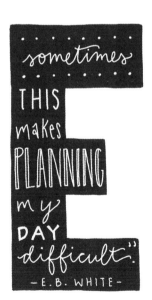

在這裡
練習！

點畫藝術字
Stippling Lettering

點畫法這種技巧，是用墨水或顏料畫出很多細小的點，來呈現細節、製造立體感。使用鋼筆和墨水作畫的時候，我很愛用點畫法，應用在手繪藝術字上也同樣有趣，而且可以創造出很酷的效果。

◄步驟一： 先用鉛筆打稿，描畫出字的外框。

►步驟二： 畫很多小點填滿字框。點畫法很花時間，所以在開始畫之前，要先確保筆的墨水量充足。我喜歡從最上面開始，把點畫得很密，越往下點就分佈得越稀疏，製造出漸層的效果。注意底部最稀疏的部份還是要有夠多的點，才能讓字形完整呈現，不至於缺角。

◄步驟三： 用點畫法畫完整幅字。往後退一步，拉遠距離觀察你的作品，看漸層效果有沒有哪裡銜接得不夠自然，需要再補一些點來加強。全部完成後，就可以擦掉鉛筆框線。

喜歡點畫法嗎？試試結合明暗反轉的技巧！

◄步驟一： 挑一個喜歡的句子，用鉛筆畫出字的外框。我發現如果要用明暗反轉效果，最簡單的方法就是在字的周圍再加上一個圖形外框，這裡用的是圓形。

►步驟二： 開始點畫，但是這次要畫在背景，圍繞著字，不是畫在字框裡面。你可以用漸層方式點畫，或是自己設計圖樣，比方說畫出條紋，再用點畫的方式加深部分條紋的顏色。

◄步驟一： 完成點畫之後，就可以擦掉鉛筆線了！你還可以隨喜好添補細節來修飾，我在最外層加了一圈黑線，像畫框一樣圈住整幅作品。

在這裡
練習！

期待吧！這一章我們要用手繪藝術字寫板書。板書藝術字最近幾年越來越流行，常被應用在印刷品上，尤其是婚禮。這種字的風格令人憶起手作的紮實質地，以及手作達人在創作過程中投入作品的真摯情感。

創作板書藝術字有兩種方式，一種是傳統方法，用真的粉筆和黑板作畫；另一種是數位板書。本章兩種方法都會介紹，我會示範如何創作出獨一無二的板書作品，無論是妝點家裡、送給朋友、派對或婚禮裝飾等等，各種情境都用得上！

學板書要準備的工具不多：一塊黑板、幾枝粉筆、一條濕毛巾就是基礎配備。因為工具單純，這種藝術創作學起來簡單容易；而且因為粉筆可以輕易擦掉，就有更多好玩的變化可以嘗試。

所以把黑板擦乾淨吧，
我們開始囉！
So, let's dust off those boards
and get lettering!

板書工具 Chalk Lettering Tools

要創作美麗的板書手寫字，不用花太多錢。你需要的只有黑板和一枝粉筆而已！不過，還是有幾樣小工具可以在創作過程中幫上一點忙。

黑板

16×20吋（約40×50公分）的黑板大小剛好，容易操作，適合練習板書和創作作品。你可以在美術用品店或是網路商店買到黑板，也可以自己做一塊（見104到105頁）。

粉筆

不需要什麼超厲害的粉筆，學校在用的那種就很好上手了！可以選擇無灰粉筆，比較不會弄得髒兮兮。你會需要很多白粉筆，不過也可以買一盒彩色粉筆，為作品加點顏色做點綴。

炭精筆

白色炭精筆最適合用來描繪細節與很細的線條。

98

板擦

板書最棒的優點就是畫錯也能輕易擦掉——擦完馬上又有一面乾淨的黑板可以用！黑板專用的板擦有很多種，可以選你自己喜歡的。

布

也可以用濕布擦掉粉筆痕。準備幾條超細纖維吸水毛巾，可以用來擦掉多餘線條、擦乾淨字和字之間的小區域。

削筆器

你可以用口徑大一點的削鉛筆器來削粉筆（甚至連眼線筆用的削筆器也可以）。口徑夠大，才能容下粉筆。用削筆器把粉筆削尖，就可以嘗試更精細的藝術字設計。

軟粉彩

軟粉彩是替板書添加鮮豔色彩的另一種方法。軟粉彩有粉彩條和粉彩鉛筆兩種形式，後者多了筆桿，比較不容易弄髒手。如果你打算用粉彩作畫，要特別注意選擇軟粉彩，不要買到油性粉彩（也就是粉蠟筆）。

哈囉，我叫……
Hello, My Name Is

練習用不同風格寫自己的名字。你可以從書、雜誌，還有像 Pinterest 這種圖片分享平台找到風格鮮明的字體，比如哥德體、手寫體、復古體等等。每一種風格都寫寫看，觀察不同字體的差異在哪裡，想辦法把字體的特色融入作品中。

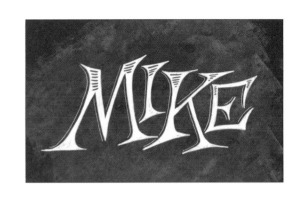

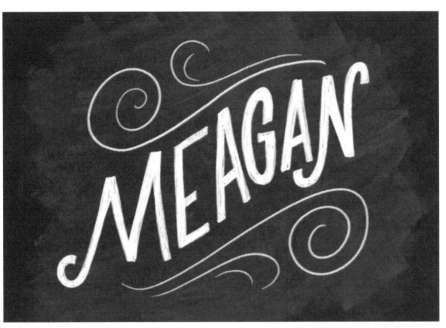

字首放大
Drop Caps

字首放大常常運用在書中,每章開頭第一個字的字首寫得特別大。傳統上,放大的那個字母會有華麗的雕花裝飾,不過現代版的字首可以寫成任何你想要的風格,只要能辨認出是什麼字母就行。用英文名字或姓氏的第一個字母來畫吧(或是任何喜歡的字母,我就很喜歡畫Q),你想畫得多華麗都行,也可以參考其他字體風格來創作!

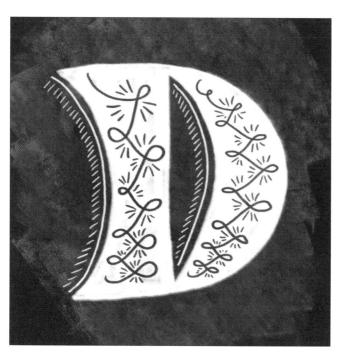

字首放大字例

沒有靈感嗎?可以先練練看下面幾個字,
手上的粉筆一動作,腦筋也會跟著動起來喔!

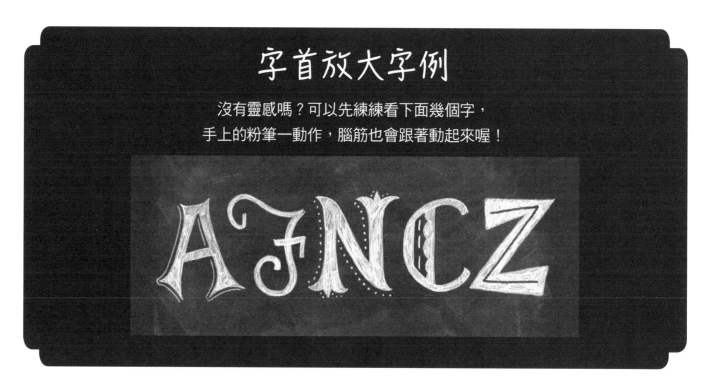

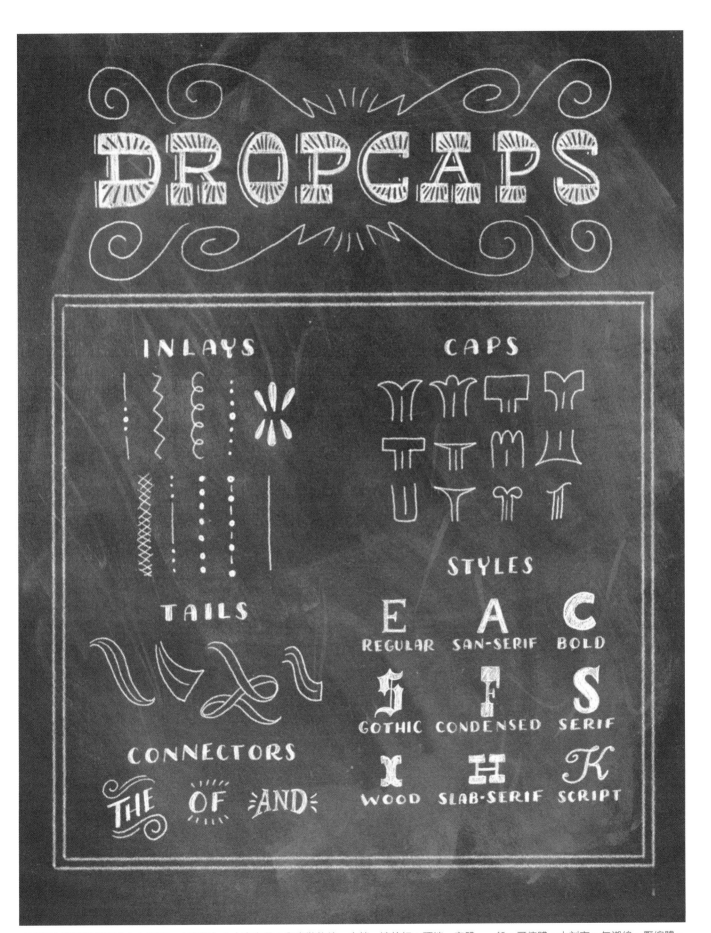

DROPCAPS

INLAYS

CAPS

TAILS

STYLES

E
REGULAR

A
SAN-SERIF

C
BOLD

S
GOTHIC

F
CONDENSED

S
SERIF

CONNECTORS

THE OF AND

I
WOOD

H
SLAB-SERIF

K
SCRIPT

本頁英文字翻譯如下（由上而下，由左起）：大寫字母；內嵌裝飾線、末梢、連接詞；頂端、字體、一般、哥德體、木刻字、無襯線、壓縮體、粗襯線、粗體、襯線體、手寫體

自己做黑板
DIY Chalkboard

尋找好黑板的過程中，我發現實在是越來越困難了。所以接下來的習作就是要教你，怎麼用手邊可以取得的簡單素材，自己做一塊黑板！

步驟一： 在你的工作檯鋪上報紙或一大塊瓦楞紙板，以免弄髒。

步驟二： 把黑板漆充分攪拌均勻。如果你要漆在木夾板或玻璃上，請先攪拌底漆，用泡棉刷塗滿整個表面，然後靜待乾燥。如果你用的材質已經上過底漆，就可以直接進行下一步。

步驟三： 用泡棉刷沾黑板漆，均勻塗滿板子表面。

步驟四：等第一層漆乾了之後，再上第二層漆。

步驟五：漆全乾以後，用粗砂紙磨黑板表面，再用細砂紙磨一遍，徹底磨掉任何刷漆時留下的小突起。這個步驟也會讓表面更平整，適合寫字。

步驟六：用沾濕的布擦拭黑板，把粉塵擦掉。新黑板可以啟用了！

105

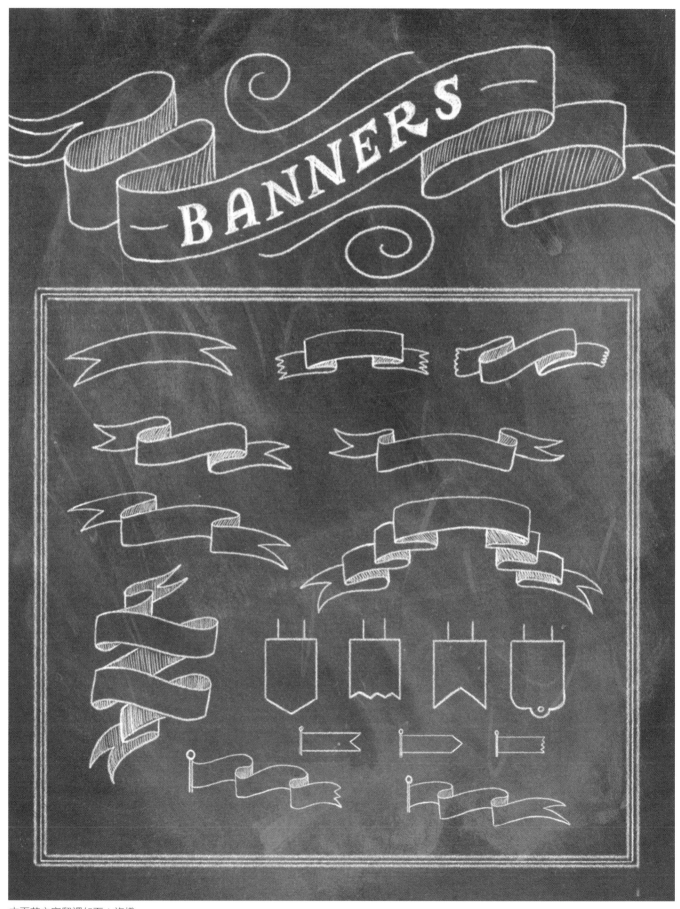

本頁英文字翻譯如下：旗幟

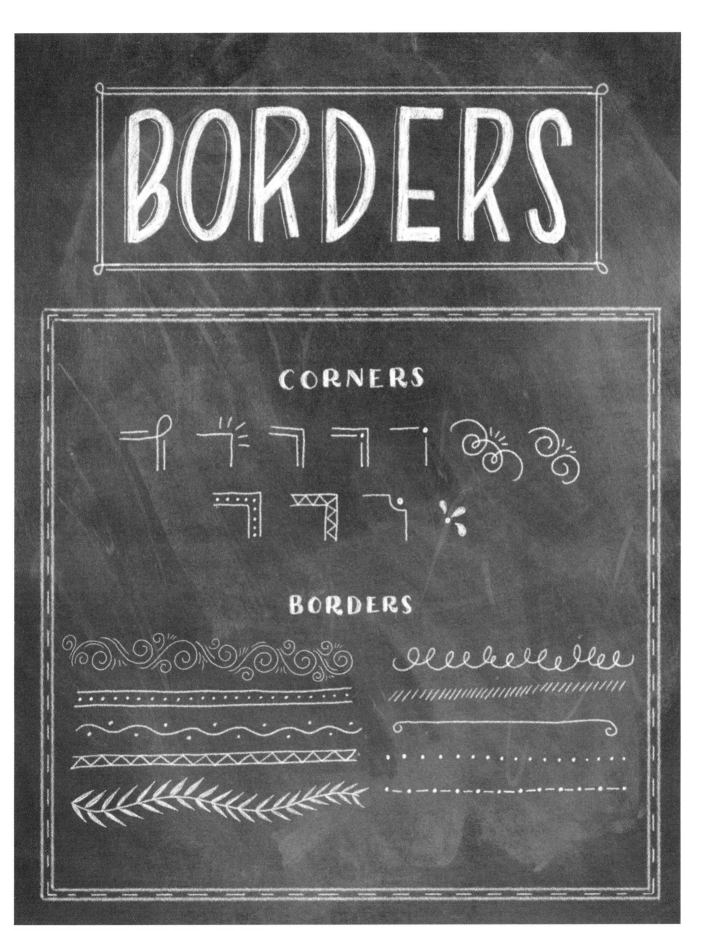

BORDERS

CORNERS

BORDERS

本頁英文字翻譯如下（由上而下）：邊框、角落、框線

裝飾與布置
Accessorize & Decorate

有了全新的空白黑板,就可以盡情發揮想像力,拓展創意的無限可能!黑板的用法和用處可是多得數不完呢!

待辦清單或菜單
To-Do List or Menu

你可以在辦公室放一個黑板寫待辦清單,或是在廚房放個黑板來記菜單。挑些有趣的詞句,用藝術字寫上去,別忘了加點簡單的裝飾,讓畫面更活潑!

—小技巧—

粉筆藝術可不是只有黑跟白——用彩色粉筆加畫細節、裝飾，會讓你的作品更為亮眼！

標籤 Labels

我們生活的世界裡，每樣東西都有標籤：咖啡罐、酒瓶，甚至連辦公室用具都有。試著設計一個適合貼在瓶罐或是書本上的標籤吧，我畫了咖啡罐標籤和藏書貼作為範例。

室內裝飾畫 Art Above My Couch

用一句話或一段歌詞設計藝術字作品，裝飾在客廳裡吧！挑些讓你會心一笑的句子。

兒童房海報 Children's Room Poster

小孩也要多多接觸藝術！設計一幅粉筆藝術字海報，貼在小孩房間牆上。如果你沒有小孩，就假想你的海報會貼在高級兒童用品店牆上，或是當作要送給朋友小孩的禮物。盡量設計得有趣一點，別怕嘗試新風格！

境隨心轉
Positive is as Positive Does

每天給自己一些正能量非常重要，尤其日子難過的時候更是如此。選一句你最喜歡的格言，設計成一幅鼓舞人心的藝術字海報。多用一些歡樂明亮的設計！

小技巧

黑板漆有很多種顏色，不是只有黑色而已，不妨做做看藍綠色、粉紅色、紫色的黑板吧！

在這裡
練習！

小提醒：用白色色鉛筆或中性筆，在這裡畫下你的創意！

112

幽默廚房
Kitschy Kitchen

設計一幅好玩又充滿喜感的板書藝術字掛在廚房吧！什麼形式都可以：一句搞笑的話、一份食譜、一幅簡單的插畫都行。

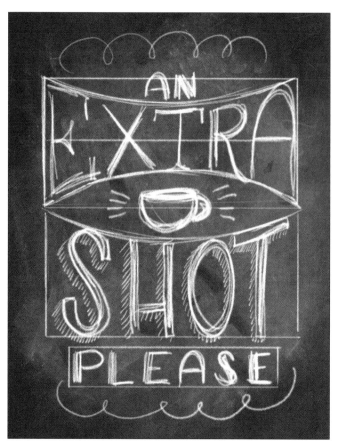

◀步驟一：發揮巧思想想看有什麼句子或創意可以放進你的廚房。我熱愛咖啡，所以我選了這個句子：「特級濃縮，謝謝。」（An extra shot please.）先從打稿開始，多試幾種不同的佈局，挑一個你最喜歡的，粗略畫在空白黑板上，不要擔心畫錯——濕布就是這種時候用的！

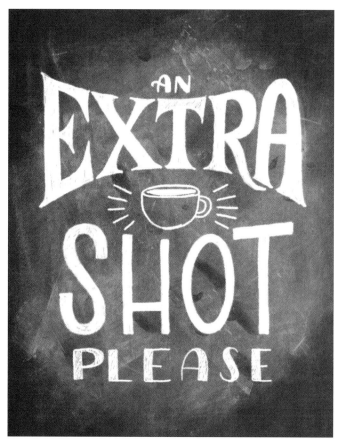

▶步驟二：把字塊填滿。可以參考日常用品或廣告用的字，多嘗試各種字體和文字配置方式。我很喜歡看老商標來找靈感，像這個例子我就參考了經典咖啡商標。實驗看看各種藝術字風格的組合，直到試出滿意的效果為止。

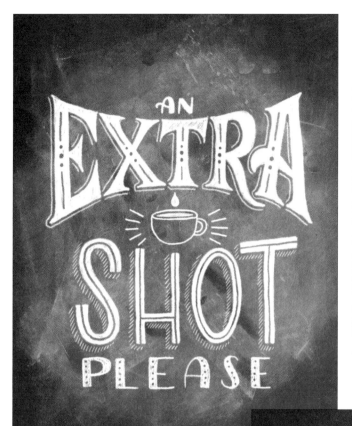

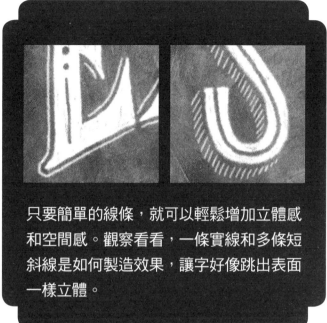

只要簡單的線條，就可以輕鬆增加立體感和空間感。觀察看看，一條實線和多條短斜線是如何製造效果，讓字好像跳出表面一樣立體。

▲**步驟三：**現在可以開始幫藝術字加上細節了。我在「Extra」幾個字母旁都加了一條直線當作陰影，「Shot」則用另外一種方式畫陰影。我也在字的內部加畫一些嵌飾線條，讓整體效果更搶眼。

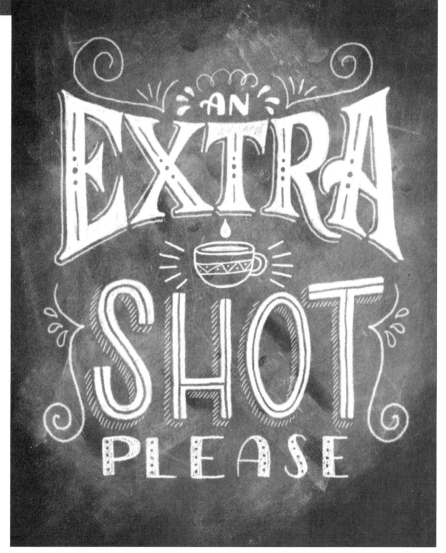

▶**步驟四：**替作品收尾，把字的邊緣擦乾淨，擦掉多餘的筆畫，再加一些裝飾線和小插圖。現在可以把作品掛起來炫耀一番了！

數位板書
Digital Chalk

只要運用設計好的「筆刷」和背景圖，影像處理軟體（例如Photoshop）也能輕鬆畫出板書效果！

材料
Materials

影像處理軟體
數位繪圖板
製造粉筆灰效果的筆刷*
背景影像：黑板*
筆刷：粉筆或鉛筆*

*這些筆刷和背景在各大網路商店都買得到，除了板書創作外，也可以用來繪製插圖。上網搜尋看看吧！

步驟一：在Photoshop裡打開新文件（色彩模式設為CMYK，我慣用的尺寸是8.5×11吋），開新圖層。貼上黑板背景圖，調整到畫布尺寸。

數位繪圖板

數位繪圖板附有一枝無線感壓筆，不但可以用數位方式捕捉你畫在繪圖板上的軌跡，還可以畫出滑鼠辦不到的精準度。感壓筆的感壓功能，指的就是可以隨著使用者施加的壓力大小，畫出粗細不同的線，就像在使用傳統的繪圖工具一樣！有些專業數位繪圖板要價不菲，不過也有專為初學者和業餘使用者設計的型號，價格實惠許多。

── 小技巧 ──

你可以在預設筆刷面板上隨意調整繪圖工具。我買了一個現成的筆刷組，先稍微調整了色階設定，好畫出比較粗糙、隨興的感覺。

步驟二：替「粉筆灰」開一個新圖層。從筆刷工具選取粉筆灰效果筆刷，把筆刷放大到想要的尺寸，在黑板上點一下。

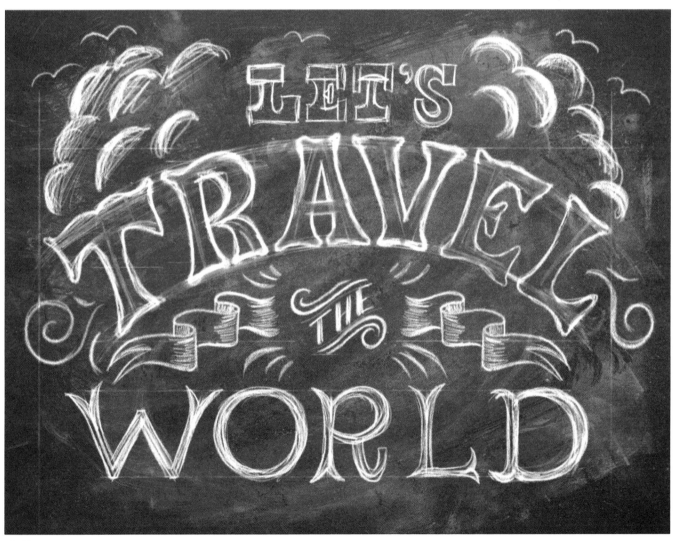

步驟三：從工具預設集選一個鉛筆筆刷，設定顏色為白色。開新圖層，運用繪圖板和感壓筆，開始替字體和其他裝飾元素打草稿。每畫一個詞我都會開新圖層，把每個詞的圖層分開。

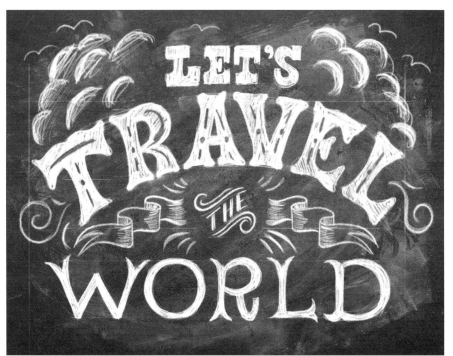

步驟四：確定每個字的位置與形狀之後，把各個字母塗滿，按需求做一點細部調整。我把一些輔助線擦掉，勾勒出一些細節，接著加入細部裝飾，看看作品整體搭配起來的效果如何。

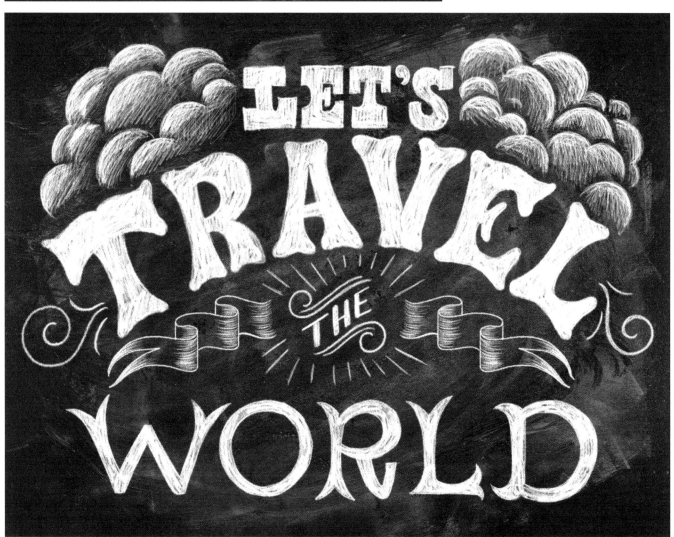

步驟五：重畫、修飾、調整各個字母。我希望字體跟背景的對比再強烈一點，所以把打滿粉筆灰的黑板換成了顏色較深、較乾淨的背景。接下來調整細節，讓每個字母更好看，這個步驟最費工，可以慢慢來。記得仔細確認每個字母的風格和大小一致。

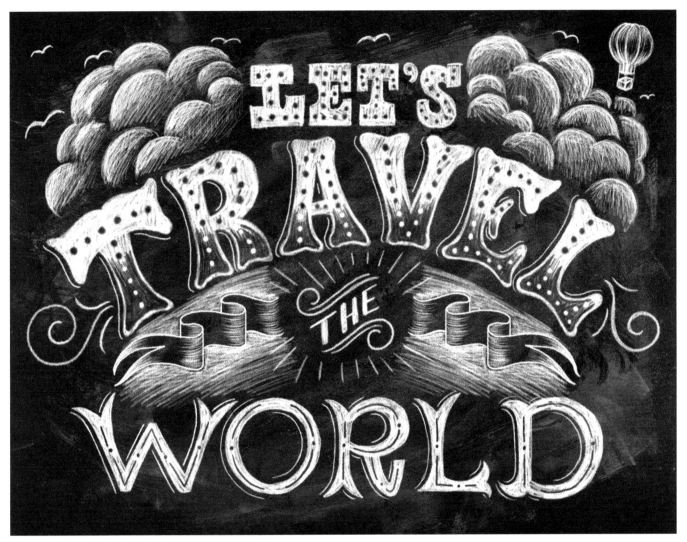

步驟六：為每個字增添裝飾細節，然後完稿。我在「TRAVEL」字樣上加了漸層和點點，運用橡皮擦工具讓效果更醒目。接下來繼續嘗試各種變化，直到自己滿意為止，最後再加上熱氣球和飛鳥等細節和裝飾。

— 小技巧 —

如果你想把數位作品貼到網路上，記得把色彩模式調為RGB（或是利用Photoshop的「儲存為網頁用」選項）。如果想把成品印出來，就要用一開始我們選擇的CMYK模式。

卡片
Greeting Cards

手作卡片最適合表達心意了。配合各種場合創作獨一無二的卡片,給家人和朋友一個
驚喜吧!我決定要做張賀卡,畢竟生活中總是有值得慶祝的事!

步驟一:

這是一開始的
草稿,我把六
〇年代風格的
藝術字做了一
點變化,配上
俏皮、活潑的
襯線。

步驟二:

開始把襯線加粗,
好掌握作品大概會
往什麼方向發展,
不過這些字母還需
要再修飾一下。

步驟三:

我調整了幾個
字母,將外形
稍做修飾。

步驟四:

在藝術字周圍加一
些小星點,好讓作
品符合賀卡的慶祝
氛圍。

製作卡片

作品完稿之後，有以下三種方法可以製作出實體卡片：

· 運用繪製數位板書的技巧再畫一次，把你的卡片數位化！（詳見第116到119頁）
· 將成品拍照、上傳到電腦，調整尺寸，再印刷成卡片。
· 如果你比較喜歡手工卡片，可以選黑色卡紙或黑板紙，用螢光廣告筆重新繪製設計好
　的藝術字。

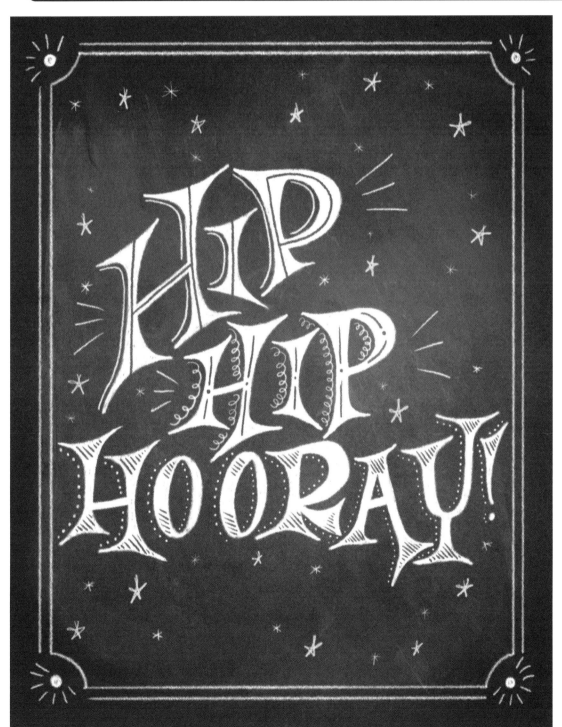

步驟五：
在作品周圍畫幾顆
比較大的黃色星
星，並替邊框畫上
光芒。

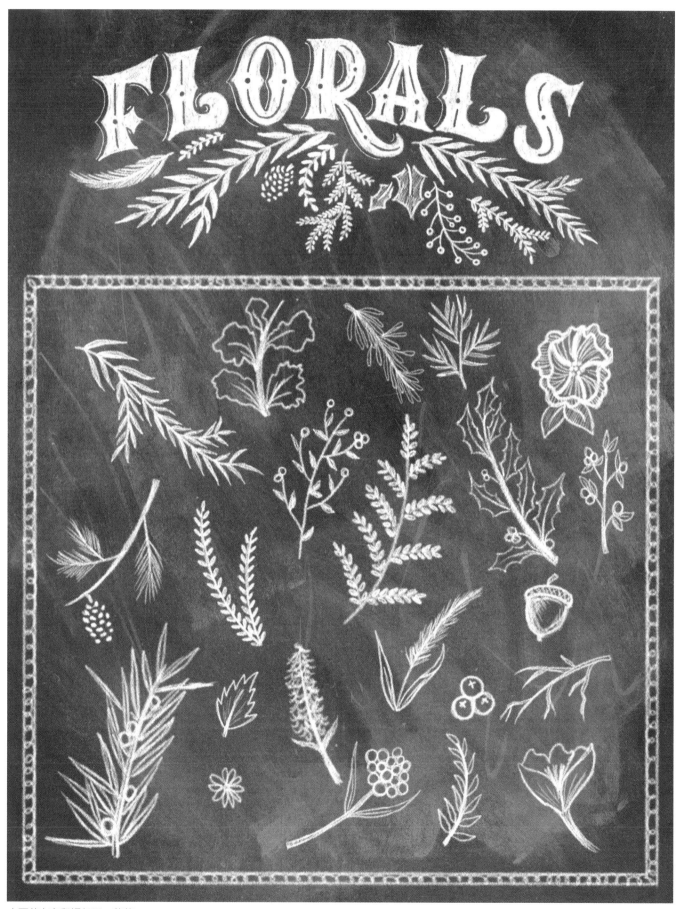

花草與花邊 Florals & Filigree

本頁英文字翻譯如下：花草

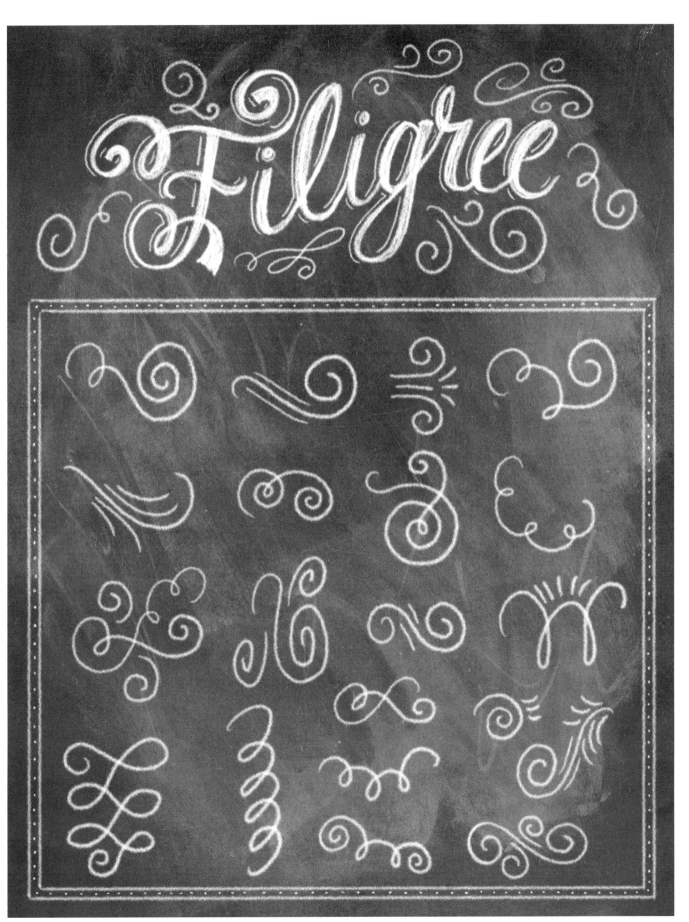

花花草草
Let's Get Floral

在這個習作中,我們要嘗試寫實風格的粉筆畫法,也會教你如何畫出漸層。雖然我在範例裡畫的主要是花草元素,不過你也可以畫上其他喜歡的題材!動筆之前可以參考一下維多利亞風格的作品,或是看看種子的包裝,可以獲得花草方面的繪圖靈感。

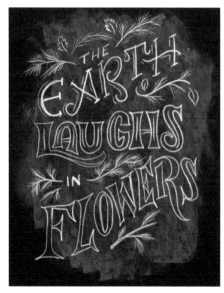

步驟一:看過一些參考資料,找到靈感後,在空白黑板上打下草稿。

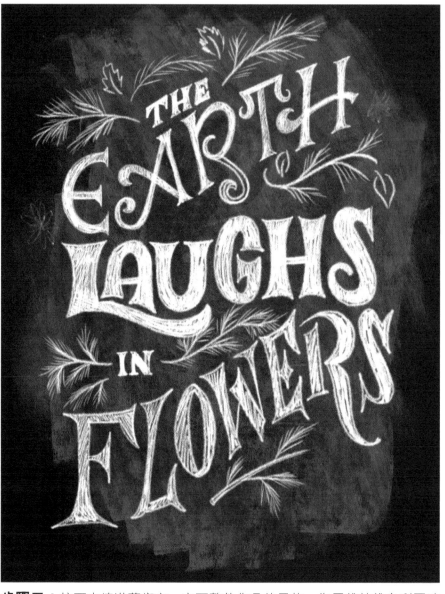

步驟二:接下來填滿藝術字,定下整件作品的風格。為了維持維多利亞時期的感覺,我在這個作品中使用襯線體,再加上一點曲線變化。

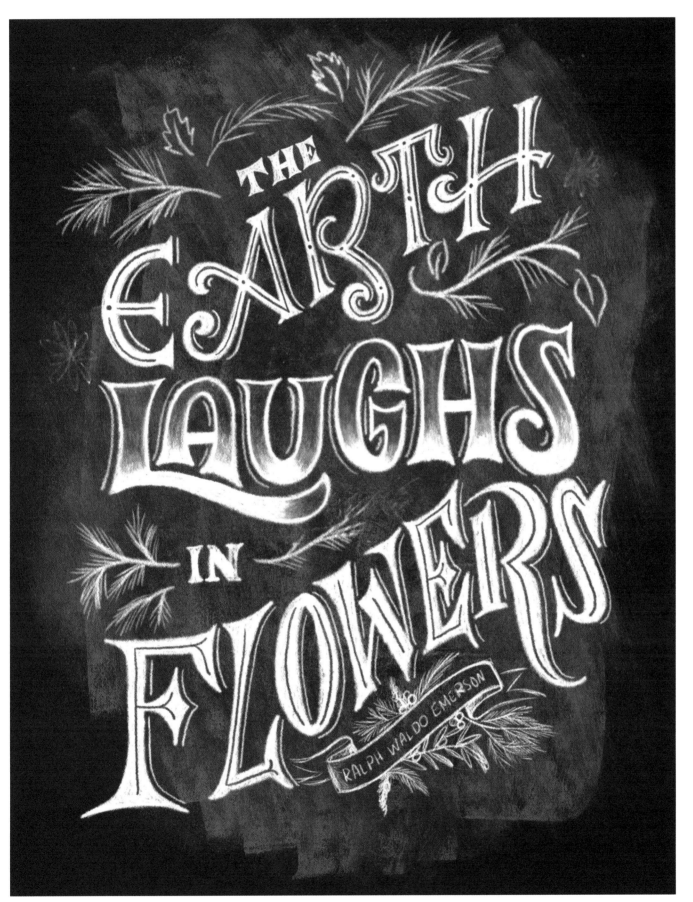

步驟三：該為藝術字加點特效了。在這個步驟，我試著在「LAUGHS」這個字裡加上漸層效果，對我來説這是個嶄新的嘗試，非常有趣！製造漸層效果並不難，只要先擦掉字母裡的一個區塊，然後用粉筆在交界處慢慢加深顏色，做出漸漸變化的層次感就可以了。我也在「EARTH」和「FLOWERS」兩個字內部加了裝飾線，並在所有尺寸比較大的字母旁邊加上陰影線。好好享受這個步驟，試著運用漸層和各種細節的畫法吧！

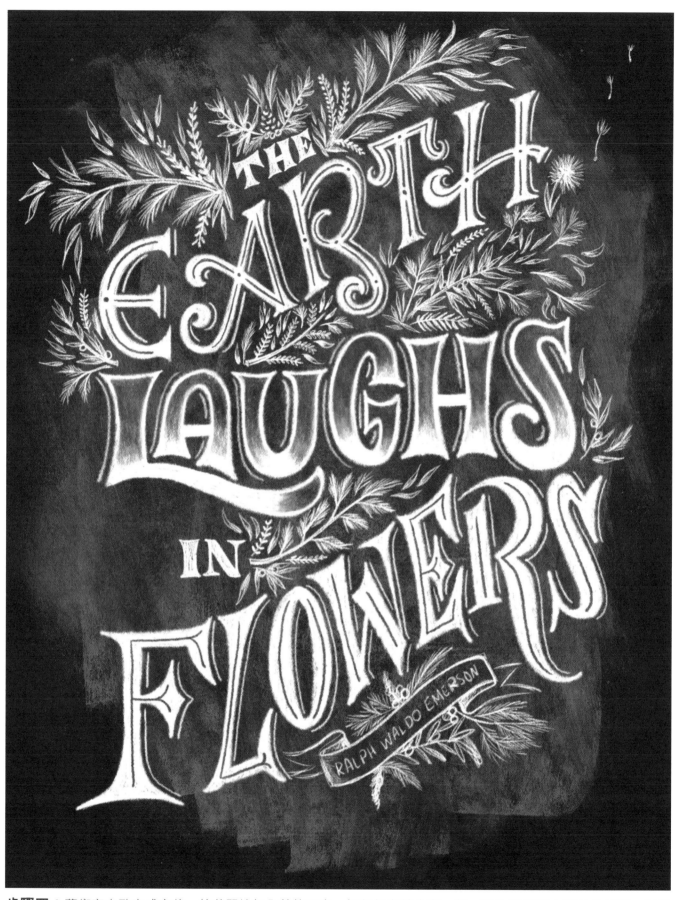

步驟四： 藝術字大致完成之後，接著開始加入其他元素，把每個字結合在一起。我的靈感來自開花的原野，利用各種枝葉襯托藝術字，填滿空白處。這個步驟很容易畫過頭，所以要留心自己畫了什麼，仔細思考該畫多少。

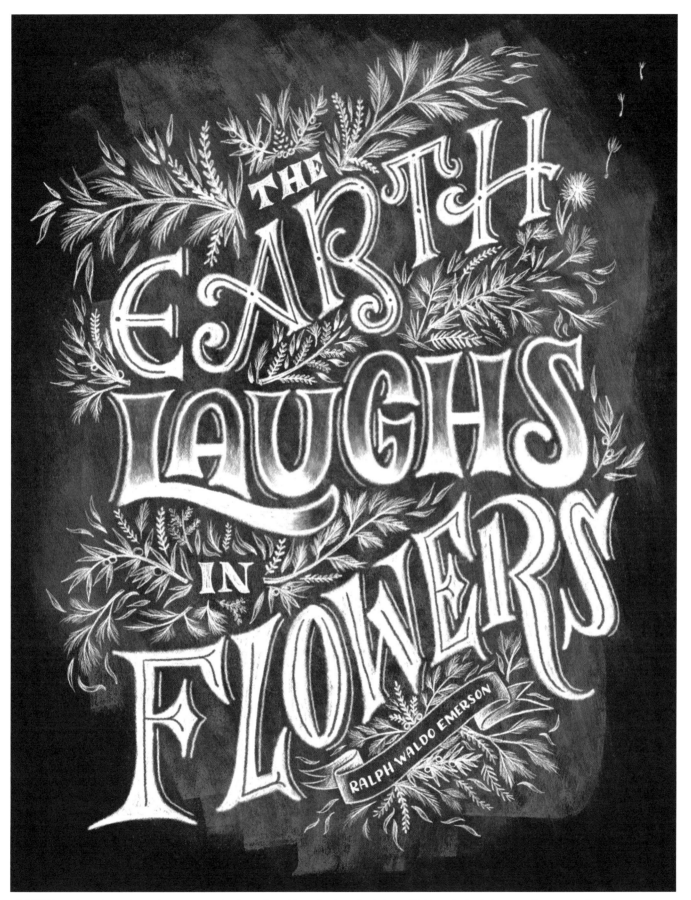

步驟五：清理多餘的線條，最後再加上一些細節，完稿。我修飾了枝葉，在各處加了長葉子，給整張作品添加一點神祕的氛圍。我在這個作品中使用襯線體，再加上一點曲線變化。

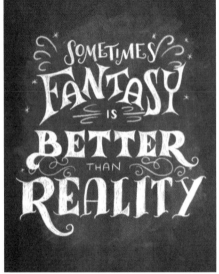

練習時間

奇幻風格
Dreams

有時候，我覺得自己就像個困在成人身體裡的五歲孩子——因此我酷愛童話，也喜歡作夢。在這個單元裡，就讓我們投身兒時的幻想，創作奇幻風格的作品吧！

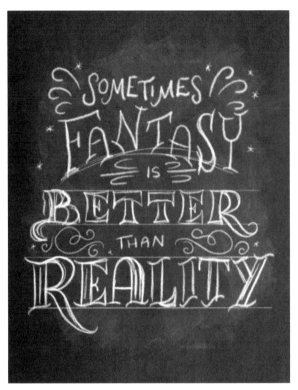

步驟二：接下來把字母填滿。我的靈感來自迪士尼色彩設計師瑪麗·布萊爾（Mary Blair）的作品，還有其他早期的童話電影。記得維持作品輕鬆、快樂的氛圍！

步驟一：我挑了以下這句話：「有時幻想勝真實。」（Sometimes fantasy is better than reality.）你也可以自己創作格言，或是從你最喜歡的童話故事裡找靈感！一開始先在紙上快速打幾次草稿，挑出你最喜歡的版面安排，然後再畫到黑板上。

▶步驟三：加入富有童趣的花邊。運用彩色粉筆可以帶來意想不到的效果，令作品搖身一變！

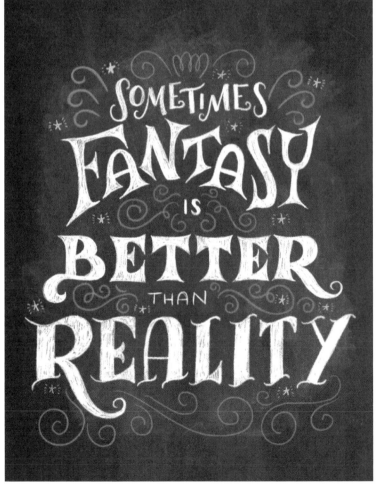

128

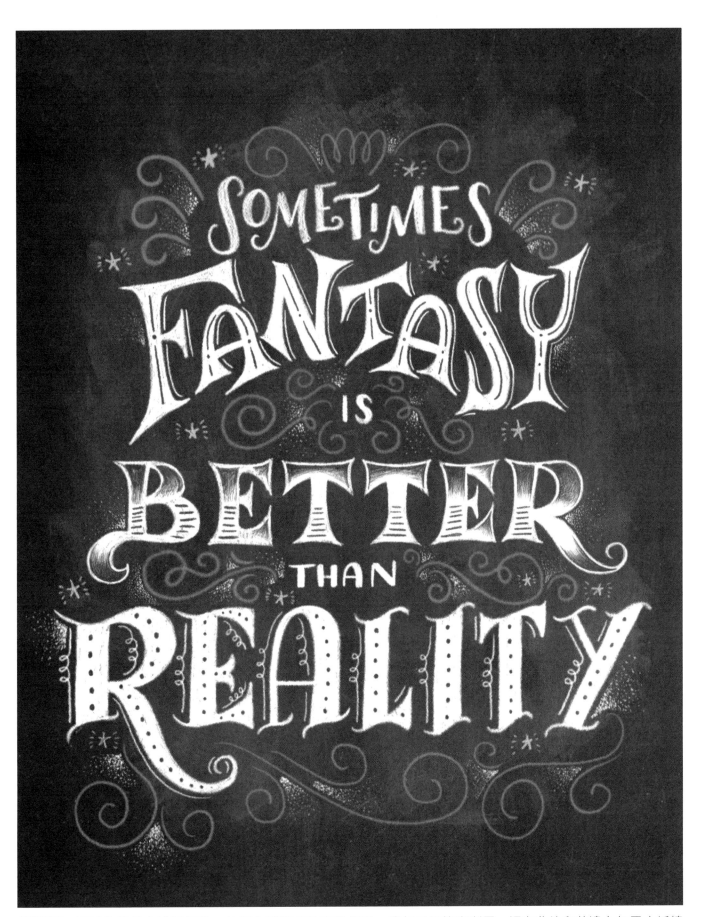

步驟四：開始為藝術字增添細節。這個步驟沒有特定的規則，我加了螺旋和漸層，還在曲線和花邊上加了小妖精的「飛行粉」。多加嘗試，好好享受創作過程帶來的趣味！如果你加了某個元素，效果卻不太理想，只要把它擦掉，再試一次就行了。

129

針線、顏料、電燒筆——書法和手寫字可以應用在各種媒材上，變化無窮！

這一章包含了三個單元，提供你新的靈感，也教你如何為設計好的字型注入新的生命力。把英文字寫在特殊材料上，運用多樣的創作媒介，作品就可以擁有嶄新的面貌，甚至還能變成立體創作！在這一章，我們會帶你用意想不到的方式包裝出獨特的禮物、點綴宴會桌飾，還可以讓派對更加增色。

快結合你對手作和手寫字的熱情，打開手作工具箱，我們開始囉！

送禮標籤
Gift Tags

只要準備一個標籤打孔器，你就可以變化出無數種美麗的送禮標籤，任何場合、任何節日都適用。在這個單元裡，我會示範如何運用英文藝術字，以創意方式包裝禮物。製作標籤時，建議使用標籤打孔器，但你也可以自己製作型板，把形狀描到紙上，再把標籤一片一片剪下來。

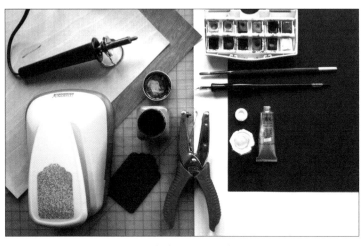

這些材料都可以在美術用品店或手工藝品店買到，你也可以在網路上購買。製作送禮標籤時，除了標籤打孔器之外，還需要一個打洞器。

材料 Materials

水彩送禮標籤

透明水彩 & 水彩筆
水彩紙
黑色墨水
書法用沾水筆 & 筆尖
緞帶
包裝紙

黑白花束標籤

黑色卡紙
白色不透明水彩
盛裝顏料用的容器
（例如小杯子）
書法用沾水筆 & 筆尖
紙繩

木烙伴手禮標籤

木紋紙
電燒筆
麻繩

小技巧

標籤打孔器不是絕對必要，但是它們價格實惠，又能快速做出大量標籤，而且也可以漂亮地切割卡紙等比較厚的紙材。

水彩送禮標籤 Watercolor Gift Tags

只要運用水彩暈染的技巧，配上同色系的緞帶，你也可以做出繽紛奇幻的送禮標籤，非常適合禮物的包裝！

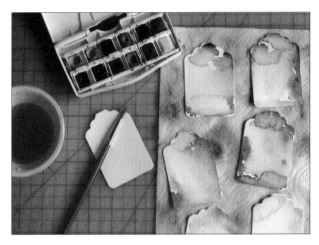

◀**步驟一：**用標籤打孔器或剪刀，從水彩紙上裁下送禮標籤，然後用水彩筆輕輕塗上，把顏料暈染到每張標籤上。記得在暈染前先刷上足夠的水，可以避免過度著色，也更容易染出水彩的毛邊。

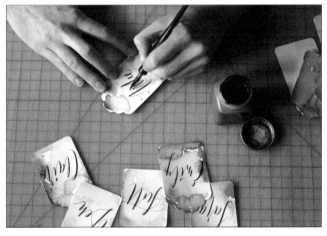

▶**步驟二：**等顏料乾透，用黑色墨水寫上送禮對象的名字。

—— 小技巧 ——

把禮物標籤配上同色系的緞帶，可以讓每份禮物顯得更獨一無二，你也可以用對方最喜歡的顏色包裝，增加收禮的驚喜感。

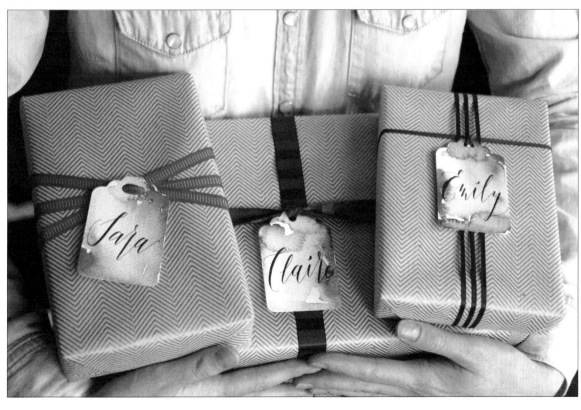

步驟三：用打洞器在標籤上打一個洞，把緞帶穿過去。把禮物包起來，用自製的標籤和緞帶做最後點綴。

木烙伴手禮標籤 Wood-Burned Hostess Gift Tag

用電燒筆可以畫出大方又特別的木紋標籤，正好用來點綴你精心挑選的伴手禮！

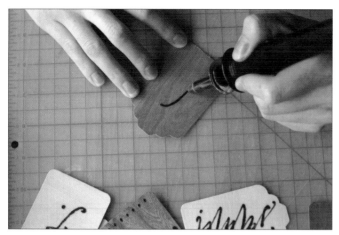

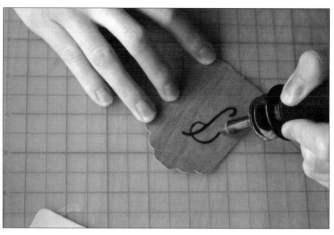

步驟一： 用標籤打孔器從木紋紙上裁下禮物標籤。在桌上空出一塊安全的地方，將電燒筆插上電源，徹底預熱之後，就可以開始在標籤上寫字了。確實將電燒筆貼在紙上，把它當成筆來用，寫下藝術字。

步驟二： 繼續修飾藝術字，重複刻劃可以加深字跡的顏色，你也可以把線加粗，或是加上裝飾線和其他設計細節。

──── 小技巧 ────

這種標籤非常萬用，可以搭配各種的禮品！如果你會擔心空間分配或是對齊的問題，不妨先用鉛筆打草稿，再用電燒筆照著線描。

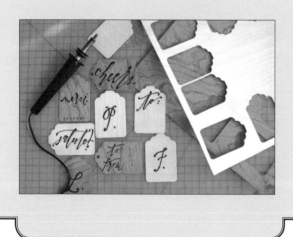

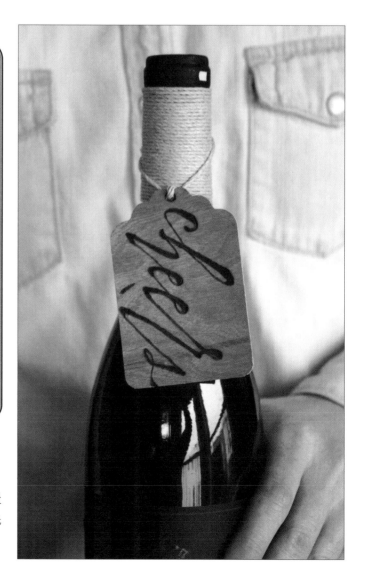

步驟三： 在畫好的標籤上打個洞，把麻繩穿過去，然後把標籤綁在你準備好的禮品上。我挑了一瓶葡萄酒，先把麻繩纏在瓶頸，最後在背後打結固定。

黑白花束標籤 Black & White Bouquet Tag

運用白色藝術字，為黑色標籤添上簡約的優雅格調，繫在花束上更可點綴出浪漫氛圍。

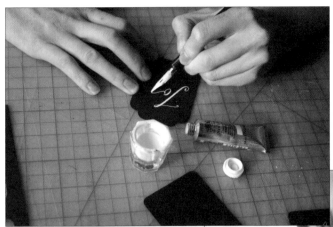

◀步驟一：用標籤打孔器從黑色卡紙上裁下標籤。將白色不透明水彩裝入小容器裡，加水調和，保持鮮奶油程度的濃稠度——也就是稀到可以流過筆尖，但濃到可以在黑色卡紙上保持不透明。用沾水筆尖蘸白色顏料，在卡紙上書寫。

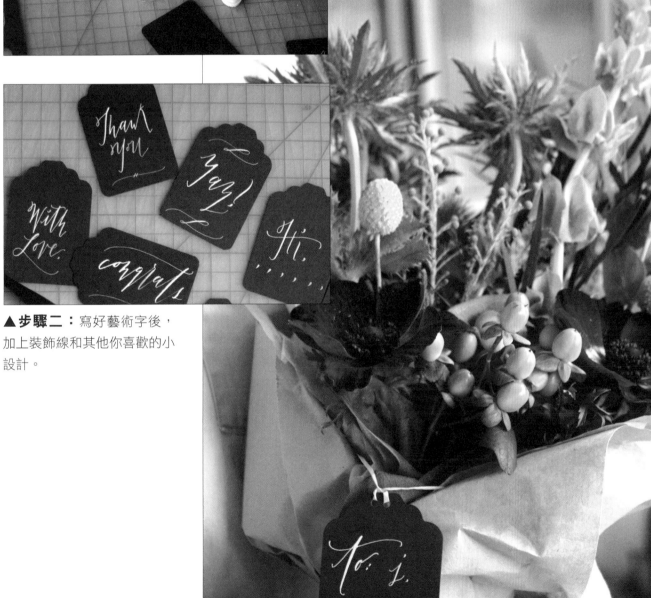

▲步驟二：寫好藝術字後，加上裝飾線和其他你喜歡的小設計。

▶步驟三：待顏料完全乾燥後，在標籤上打洞，用紙繩綁在紮好的美麗花束上。

動手做

創意桌飾
Calligraphed Place Settings

用牛皮紙當桌墊，取代無趣的姓名卡，創造新奇有趣的用餐氣氛。下次辦派對的時候，不妨試試這種獨特、美觀又便宜的桌面擺飾！

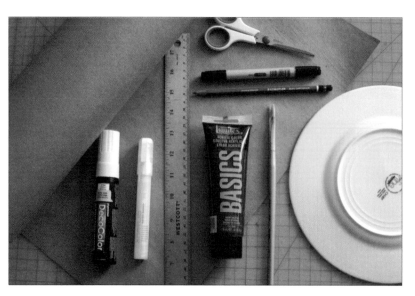

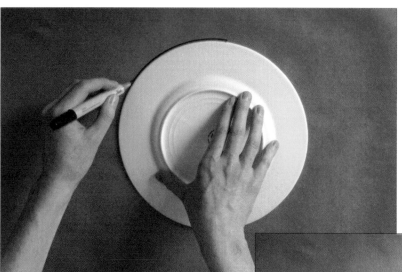

材料
Materials

牛皮紙*
鉛筆
尺
剪刀
水彩筆
黑色壓克力顏料
黑色麥克筆
白色油漆筆（細字）
白色油漆筆（粗字）
餐盤

*小提醒：選擇牛皮紙的尺寸時，記得考量桌子大小、設計方式（例如一般桌墊和長桌巾就需要不同的尺寸）。

▲**步驟一：**把牛皮紙攤開，裁成需要的大小。規劃好每個座位的位置，測量、標記餐盤擺放的位置。然後拿一個餐盤當型板，用黑色麥克筆在每個座位的位置描出圓形。

▶**步驟二：**用黑色壓克力顏料仔細塗滿每個圓形，等待顏料完全乾燥。

步驟三：用較軟的鉛筆（例如2B鉛筆）輕輕把每位賓客的名字寫在黑色圓形上。

步驟四：使用白色細字油漆筆，沿著鉛筆線照描一遍。

步驟五：用白色粗字油漆筆加粗每個往下的筆畫，做出英文書法字體的效果。

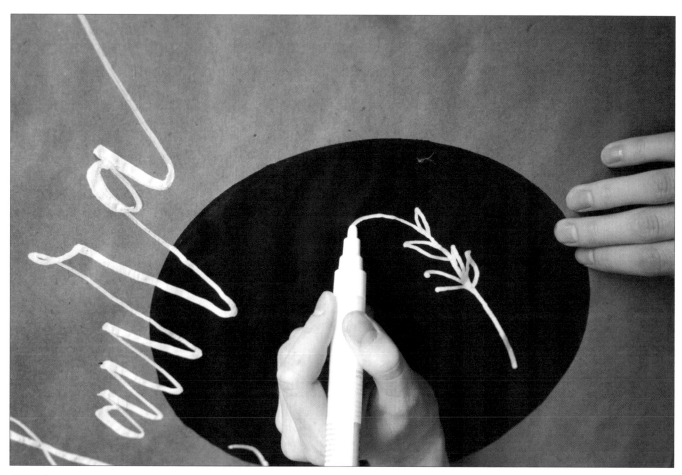

步驟六：一樣用白色油漆筆，在每個黑色圓形畫上你設計的插圖或飄逸的裝飾線。

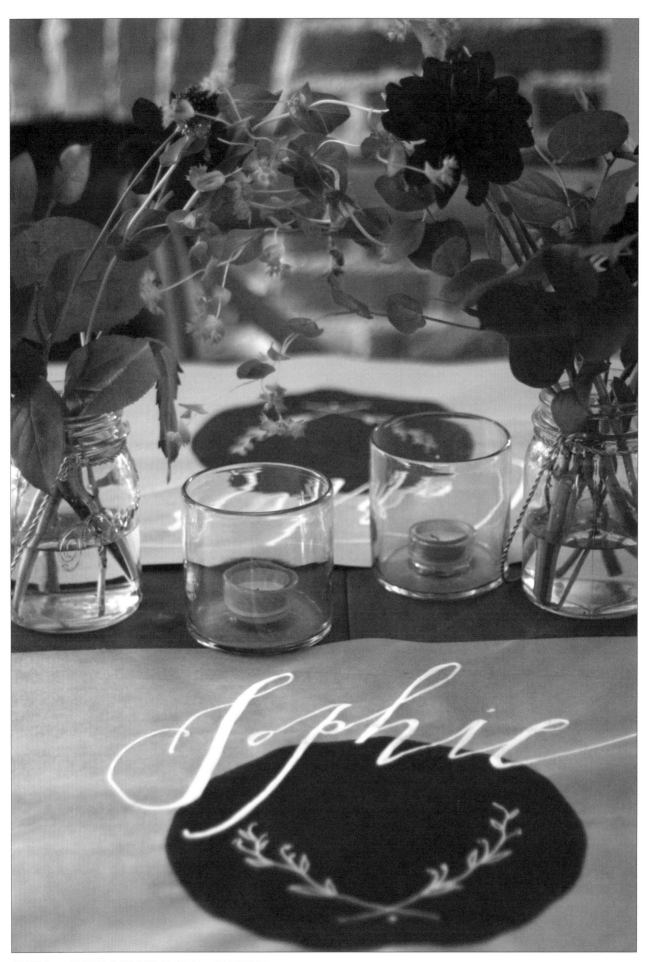

步驟七：用鮮花和蠟燭裝飾餐桌，辦派對囉！

139

花押字小方巾
Monogrammed Cocktail Napkins

下次開派對的時候，捨棄俗氣的塑膠杯飾，自己幫客人做一條繡有姓名花押的小方巾吧！一條簡單的小方巾，當杯墊可以區分各人的酒杯，當餐巾可以保持手指整潔，不讓下酒菜沾得到處都是，美觀又別緻！這些為客人量身訂做的方巾也是最棒的小禮物，只要運用基本的劈針繡法就可以完成。

材料
Materials

白色方巾
素描紙
2B鉛筆
剪刀
繡圈
顏色互相搭配的繡線
繡針

▼**步驟一**：把每個客人的姓名縮寫設計成花押字，在素描紙上打稿。你可以統一各個花押字的風格，也可以替每位客人量身打造專屬風格，隨你高興！

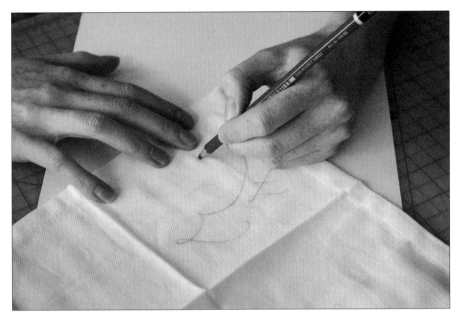

▶**步驟二：**把方巾蓋在草稿上，用2B鉛筆輕輕把設計好的花押字描到方巾上。

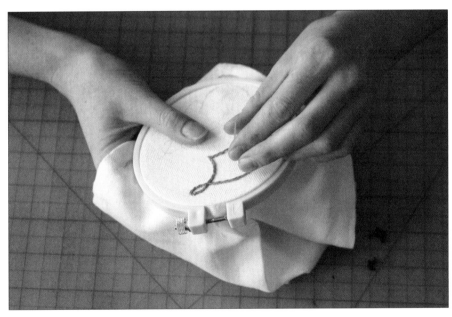

◀**步驟三：**把方巾蓋在繡圈的內圈上，再把外圈（附有螺絲的部分）放上去，把布料壓在兩個圈中間。把布料拉緊，鎖上螺絲固定。把繡線穿過針孔，在線的尾端打個結，就可以開始沿著鉛筆稿，用劈針繡法刺繡了（詳見下方「劈針繡」說明）。

劈針繡

第一針從布料背面開始，穿過花押字的筆劃起始點往上拉，然後沿著鉛筆線稿，往前約半公分處刺下，回到布料背面。第二針穿過第一針的繡線中心（圖A），然後往前半公分，再回到布料背面（圖B）。

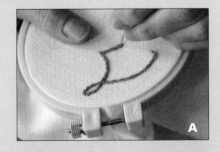

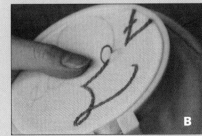

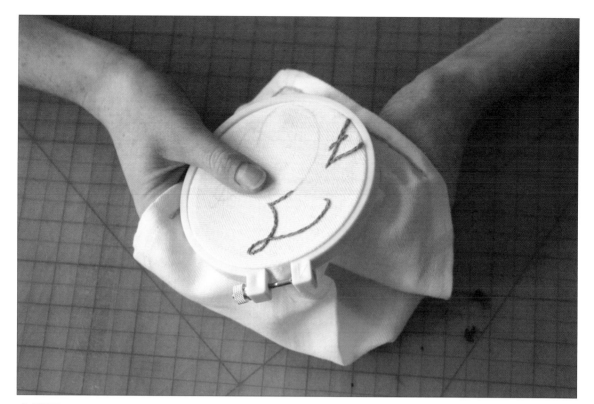

步驟四：重複劈針繡法，沿著鉛筆線小心繡上字母。繡完最後一針之後，把繡線在布料背面打結，剪掉多餘的線頭。剩下的方巾也用同樣方法完成。

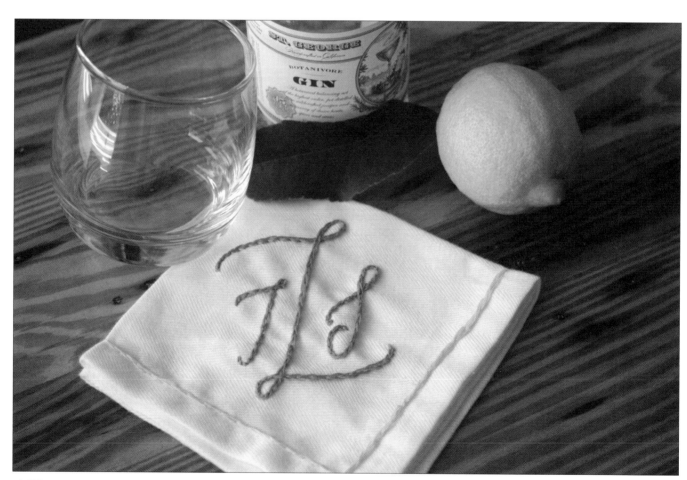

步驟五：所有方巾都繡上字母後，一樣用劈針繡法，在方巾邊緣繡上同色系的邊框。

──小技巧──

記得調整每一針的長度，線
條彎曲的弧度較大時，每一
針的長度可以短一點，如此
一來，便可避免藝術字的線
條變成鋸齒狀。

步驟六： 把方巾上的皺褶熨平，然後開場派對吧，獨一無二的花押字方巾絕對會讓你的客人驚喜不已！

143

關於作者
About the Artists

蓋比‧柯肯多 GABRI JOY KIRKENDALL

蓋比是無師自通的藝術家，有一個自己的蓋比喬工作室（Gabri Joy Studios）。她的專長是手寫藝術字，不過創作時也會運用沾水筆和墨水、水彩、混合媒材等。蓋比在美國西北部工作，不過她的藝術作品卻飄洋過海，到了許多遙遠的地方，像是英國、西班牙、加拿大、紐西蘭、澳洲等地。美國設計品牌 Threadless 等公司以及某些藝廊也曾展出、銷售蓋比的作品。閒暇時她也擔任企業管理顧問，幫助別人達成創業的夢想。如果你想進一步瞭解蓋比和她的最新創作，請見 www.gabrijoystudios.com。

蘿拉‧拉曼德 LAURA LAVENDER

蘿拉對充滿驚奇的藝術世界總是抱持熱情，擁有藝術學士學位，有幸在許多優秀的老師門下學習英文書法。她的作品曾經被製成賀卡，不少出版商、時尚設計師、音樂家都和她合作過，許多雜誌和部落格也介紹過她的作品。蘿拉住在加拿大溫哥華。如果想更瞭解蘿拉，請見 www.lauralavender.com。

茱莉‧曼沃林 JULIE MANWARING

茱莉熱愛書法，總能在不斷重複的字體和裝飾線中，看見奇異、充滿韻律的美感。出於對文字、藝術的熱情，她創立了自己的客製化手寫藝術字及插畫工作室「花字奇想」（Flourish & Whim）。茱莉的風格獨特，融合了古典和現代──她運用不完美的起伏、螺旋、波浪，卻能完美演繹出優雅的文字之舞。她出身美國東北部，現在和丈夫、兒子一起住在舊金山。不在工作室的時候，你可能會看到她在遊樂場陪兒子盪鞦韆，也可能看見她漫步於附近的布店，或是在廚房和丈夫一起研究新的披薩食譜。關於茱莉和其作品，詳見 www.flourishandwhim.com。

蕭娜‧潘契恩 SHAUNA LYNN PANCZYSZYN

蕭娜是手寫藝術字的藝術家、插畫家，現居佛羅里達州。她在佛羅里達大學取得藝術學士學位後，進入當地廣告公司實習，在這裡培養起對手寫藝術字和插畫的熱情。蕭娜現在是全職自由插畫家，對字體有種異常的偏執，總愛和朋友、家人分享優秀的藝術字和包裝。她喜歡以藝術字為中心創作系列作品，例如「用三個詞說故事」系列，還有一些給人正面能量的格言藝術字。蕭娜在自己家裡的工作室創作，養了一隻叫做泰迪的小狗。如果想更瞭解蕭娜，請見：www.shaunaparmesan.com。